SALON

DE

MIL HUIT CENT VINGT-DEUX.

IMPRIMERIE DE FAIN, PLACE DE L'ODÉON.

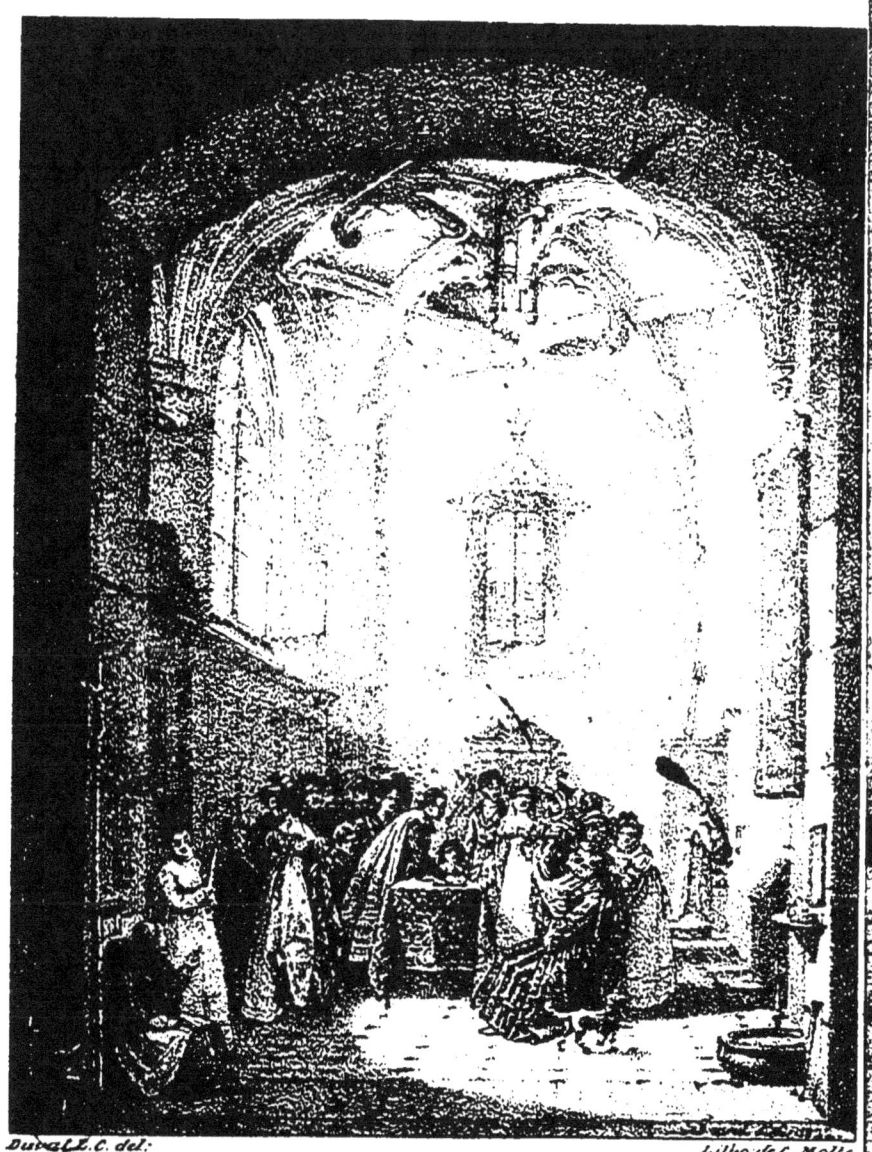
Signature d'un acte de mariage dans une sacristie.

SALON

DE

MIL HUIT CENT VINGT-DEUX,

OU

COLLECTION DES ARTICLES INSÉRÉS AU CONSTITUTIONNEL,
SUR L'EXPOSITION DE CETTE ANNÉE;

Par M. A. THIERS.

Orné de cinq lithographies, représentant *la Corinne au cap Misène*, et divers
Tableaux choisis dans chaque genre.

PARIS,

MARADAN, LIBRAIRE, RUE DES MARAIS, N°. 16,
FAUBOURG SAINT-GERMAIN.

1822.

AVIS.

Je vais retracer en peu de mots la marche des arts du dessin, leurs progrès, leurs fortunes diverses, leur état actuel dans notre patrie, et donner une analyse rapide des productions exposées au salon de cette année. Les pages qu'on va lire, insérées au Constitutionnel sous la forme d'articles, ont été réunies ici avec un peu plus de développement et d'ensemble. Je les ferai précéder de quelques considérations générales, parce qu'il faut s'entendre avant tout, et convenir de quelque chose si on veut arriver à un résultat satisfaisant. Les impressions produites par les arts étant extrêmement fugitives et nuancées, il faut beaucoup de précision et de netteté dans les termes, si on veut être compris et devenir utile, soit au public qui cherche à s'éclai-

rer dans ses jugemens, soit aux artistes qui ont souvent besoin d'être rassurés dans les bonnes directions, et détournés des mauvaises ; mais je serai court, certain que le trop et le trop peu, nuisent également à la clarté.

SALON

DE

DIX-HUIT CENT VINGT-DEUX.

INTRODUCTION.

§ I^{er}.

Le goût est mobile, le beau est immuable.

Les disputes sur le beau ne sont pas moins vives que celles qui s'élèvent sur le bien. On se passionne pour ses impressions, on veut être certain que les plaisirs qu'on a goûtés sont les seuls véritables. Ce n'est pas assez d'avoir joui, on veut avoir joui à bon droit. Mais si les uns s'obstinent et s'échauffent, d'autres pour sauver leur goût se réfugient dans une espèce de scepticisme et nient le beau. Ainsi, dans les arts comme en philosophie, comme en politique, comme partout, il arrive à l'esprit humain de se désespérer et d'en finir par le doute. *Chacun a son goût*, répètent les raisonneurs fatigués ou paresseux; et ils ne manquent pas, comme ceux qui nient

la morale, la justice, la liberté, d'énumérer les contradictions des peuples; ils rappellent les monstrueuses bizarreries des sauvages; ils opposent l'Italie à la France, la France de Lebrun et de David à celle de Boucher; ils opposent même les jugemens portés au même instant sur un même tableau, et ils prétendent qu'il n'y a pas de goût fixe, ce que j'admets; mais ils ajoutent qu'il n'y a point de beau, ce que je nie, car si le goût est mobile, le beau est immuable.

Je ne dirai que peu de mots à tous ceux qui nient la certitude en fait de vrai et de beau. Il ne s'agit pas de renouveler ici les disputes des philosophes sur la portée de nos moyens, sur la véracité de nos sens; il ne s'agit pas de savoir si en effet les choses sont en elles-mêmes ce que nos sens nous les montrent; mais je leur dirai: est-il vrai, oui ou non, que vous les voyiez telles? quand un cheval se précipite, vous détournez-vous pour éviter d'être foulé à ses pieds? à la tête d'un état vous condusiez-vous suivant l'expérience du passé? si vos notions à cet égard provoquent vos mouvemens, vous font tenir une certaine conduite, elles sont donc suffisantes pour vous faire agir. Or, êtes-vous ici bas pour autre chose que pour agir, sans doute le mieux possible, mais enfin pour agir? voilà pour le vrai; peu de mots suffiront pour le beau.

Une femme défigurée, soit par les douleurs,

soit par le vice, vous émeut-elle comme cette jeune fille pleine de grâce dont la pudeur fait rougir le front et baisser la paupière ? une malheureuse chaumière, asile hideux de la misère, élève-t-elle votre âme comme ce magnifique fronton soutenu par des colonnes jumelles, que les Français appellent la façade du Louvre ? si pas un homme n'hésite entre ces objets, tout n'est donc pas égal ; il y a donc des objets qui produisent universellement une sensation agréable ou désagréable ? c'est ce que j'appelle le beau. Que dans un autre ordre de choses, le beau soit beau ou ne le soit pas, qu'importe ? il vous fait sentir, il vous attire, il vous attache, il est assez beau pour vous. Habitez le monde où vous êtes, demeurez où Dieu vous a placés, et ne veuillez point aller au-delà.

« Mais, dira-t-on, ce cercle est trop vaste :
» sans doute chacun est d'accord pour préférer
» une belle femme à une laide, le Louvre à
» une chaumière ; mais entre ces termes ex-
» trêmes, il y a un espace immense pour les
» variations du goût ; ainsi, si l'on ne dispute
» pas entre le Louvre et une chaumière, on dis-
» putera entre le Louvre et le Panthéon. »

D'abord on convient que sur le premier point il y a un accord universel, qu'il existe un pis et un mieux sensible à tous les hommes. Mais resserrons le cercle : entre une tête de Vanloo, qui ne faisait pourtant pas la laideur, et une

de Raphaël on n'hésite pas, on préfère universellement la noblesse, la pureté naïve de Raphaël à la beauté maniérée et un peu commune de Vanloo. Il est vrai, cet accord général ne se manifeste pas chez le vulgaire, car il confondra souvent l'un et l'autre; mais chez les connaisseurs, chez les hommes d'un goût exercé. Mais qu'on me dise si c'est le peuple qui préfère Racine à Pradon, Bacon aux scolastiques?

. Si le peuple distingue seulement la beauté de l'extrême laideur, c'est aux yeux habiles à discerner la beauté mêlée de la beauté pure. La raison en est simple : c'est par les sens et l'intelligence que le beau arrive au cœur de l'homme. Le cœur ne sait qu'aimer ou haïr, c'est-à-dire se mouvoir vers un objet ou loin de lui, mais c'est l'esprit qui lui montre les objets, si l'esprit n'est pas exercé à distinguer le bien du mal, ou le mieux du bien, le cœur hésite avec lui et l'égare à sa suite. Ainsi il y a des degrés dans le goût comme dans le savoir : l'homme du peuple poursuit une certaine beauté dans sa grossière épouse; l'homme dont le goût est plus exercé cherche des traits plus purs, et s'élève jusqu'à la beauté morale; et enfin le sublime Raphaël, conçoit la tête humaine dans toute sa perfection, réunit la virginité touchante avec la beauté enchanteresse.

Tout se réduit donc à ces termes : il y a des vérités assez vraies pour nous faire agir, un beau assez beau pour nous charmer; mais ce

beau, comme la vérité, est placé loin de nous, et il faut s'y élever avec effort. Quoique le rhéteur La Harpe se soit écrié : *Malheur à l'art qui n'est fait que pour les connaisseurs*, il est certain que Virgile, Racine et Raphaël ne sont pas faits pour la multitude. Le beau enfin est la vérité même, et la vérité n'est pas faite pour tous. Sans doute un jour, tous doivent y arriver, mais il n'y arrivent pas en même temps ; et en attendant, elle appartient aux plus éclairés. Le vrai, le beau, le bien, sont un but où tous tendent, où quelques-uns s'avancent, où très-peu arrivent ; c'est une longue marche, et cela devait être : si l'homme eût été jeté ici bas avec la vérité trouvée, le beau connu, le bien réalisé, il n'y avait plus rien à faire, plus rien à chercher, il n'y avait plus n'y action, ni vie, ni univers.

Ce sont ces progrès de l'homme vers le beau, ce sont les divers états où ils passe qui forment la mobilité de ses goûts ; mais ce beau est immuable ; l'homme s'y arrête quand il en a découvert une partie : on s'en tient aujourd'hui, et on s'en tiendra toujours, à la tête de l'Apollon et aux vierges de Raphaël.

§ II.

Chaque art a ses juges.

LE beau est l'imitation choisie de la nature. Cette imitation a lieu par divers moyens, par

les sons, les couleurs et la parole; et elle se divise en plusieurs arts, qui sont la musique, la peinture et la poésie. Ainsi quoique la nature à imiter soit une, les moyens d'imitation diffèrent, et il faut des sens particulièrement exercés pour juger si ces moyens d'imitation ont été bien ou mal employés. Non-seulement il faut avoir une idée de la plus belle nature, mais il est nécessaire de posséder les secrets du langage pour juger de la poésie, de connaître les rapports des sons pour juger la musique, les proportions des formes pour juger du dessin.

Il existe un singulier conflit entre les peintres, les gens de lettres et le public. Les peintres et les gens de lettres s'accordent à déclarer le public incapable de décider du mérite des tableaux; les peintres à leur tour contestent l'autorité des gens de lettres, et ne leur accordent que la faculté de les louer; car ils ne peuvent méconnaître en eux les organes indispensables de l'opinion. De plus, les peintres se jugent entre eux avec une singulière diversité d'avis, et sont rarement d'accord sur leurs ouvrages. Ainsi le public étant déclaré ignorant par tous, les gens de lettres par les peintres, et ces derniers pouvant difficilement se concilier, il semble qu'on ne devrait jamais s'entendre en peinture; cependant, la vérité s'établit là, comme ailleurs, peu à peu, par le choc des opinions et l'assimilation successive des impressions les plus diverses.

Les peintres devraient arrêter les gens de lettres et leur dire, dès le premier abord : connaissez-vous les moyens d'expressions propres à notre art? Connaissez-vous les rapports des lignes, des formes et des couleurs? Si vous ignorez cela, vous ignorez notre langue, et vous ne savez pas si nous nous exprimons bien ou mal.

La manière dont le langage est mis en œuvre en poésie, s'appelle le style; ce style est souvent le seul mérite, car il est tel poëte qui est placé au premier rang par le style seul. Si donc l'emploi du langage est quelquefois tout en poésie, l'emploi des lignes et de la couleur doit être beaucoup en peinture, et à moins de le connaître, il est impossible d'en jouir et d'en juger. Ce *faire* admirable de Racine, par qui est-il bien senti? est-ce ou non par les habiles? Or si on ne connait pas la distribution de l'espace, la valeur des proportions, l'harmonie des couleurs, si on ne peut apprécier la manière dont un membre est attaché à un corps; si on n'a pas appris à sentir comment le pinceau peut rendre par un trait la forme des objets, de même qu'un mot peint toute une chose, comment pourrait-on juger en peinture? Le poëte, versé dans le style, aperçoit une foule d'effets dans un mot; le musicien une foule de dégradations dans un son; de même le peintre dans une couleur en apparence uniforme, aperçoit une foule de nuances qui ne frappent pas le vulgaire. Il est

reconnu que les sens exercés aperçoivent plus, et plus vite, saisissent en un instant, goûtent avec délices ce qui est caché pour les sens oisifs de la multitude.

Voilà ce que peuvent dire les artistes pour réclamer le jugement de leurs pairs. Mais j'ajouterai que s'ils ne sont eux-mêmes que peintres, ils sont, sous un rapport, incapables de prononcer. Comme tels, ils jugent bien de l'exécution, c'est-à-dire de l'emploi des moyens d'expression; mais ils ont les préjugés d'état, les habitudes invincibles et fausses que l'exercice d'une profession donne toujours; quelquefois ils sont préoccupés d'une couleur, d'un style, et outre cela ils manquent souvent de la poétique générale des arts.

Enfin, ils sont tout-à-fait dépourvus de l'impartialité nécessaire pour bien juger; et si les rivalités existent partout, nulle part elles ne sont plus violentes que chez les peintres. Une nombreuse jeunesse afflue, rangée sous divers maîtres, ne reconnaissant, ne vantant que son chef, n'admettant de mérite qu'en lui. Le tableau d'un grand artiste vient-il à paraître, ils se groupent autour du nouvel œuvre, s'encouragent à l'attaquer, et bientôt le déchirent pièce à pièce avec l'aveuglement et le courroux de la médiocrité. Si parmi eux un talent s'élève, malheur à lui s'il ne peut être opposé à un autre talent déjà établi; on le brise s'il n'est pas une arme utile. Si on me dit qu'il en est ainsi partout où

on dispute la gloire, chez les hommes de lettres, chez les musiciens; je répondrai que, suivant les arts, on trouve dans ceux qui les cultivent plus ou moins de raison ou d'irritabilité. La littérature exerçant davantage l'intelligence, les mouvemens des littérateurs sont moins aveugles et moins prompts, de même ceux des peintres le sont moins que ceux des musiciens, parce que la peinture excerce plus l'esprit que la musique; jamais en effet la peinture n'a vu dans son sein les guerres des piccinistes et des gluckistes. Cependant les musiciens ont l'avantage de vivre au milieu du monde, beaucoup plus que les peintres, ce qui adoucit leur humeur; mais ces jeunes artistes sortis des ateliers, sont impitoyables, et toujours plus sévères en raison de leur médiocrité. Combien est différent le vrai talent! Oh, dans tous les genres, le talent est facile, bienveillant, équitable, quelquefois ombrageux et susceptible, si la sensibilité domine en lui la raison; mais dans ses injustices mêmes, c'est encore le talent. S'il hait, il est plein de verve et d'originalité; s'il aime, plein d'abandon, de grâces et de charmes. Enfin, si au sentiment il joint des connaissances vastes, s'il est sorti de son art, et a visité diverses régions intellectuelles, s'entretenir avec lui c'est parcourir le monde avec un enchanteur qui peint tout ce qu'il explique, et embellit tout ce qu'il touche. Mais il est rare celui qui, universel comme Rubens, sait peindre et négocier, charmer à la fois ceux qui contem-

plent ses toiles, et ceux qui recueillent ses paroles.

Le littérateur qui n'a que des connaissances littéraires, ne peut donc juger des arts du dessin; le peintre le pourrait davantage, mais il manque souvent de connaissances générales, et presque toujours de bonnes dispositions morales. Le juge véritable serait celui qui, sans appartenir exclusivement à la classe des littérateurs ou des peintres, joindrait à la connaissance suffisante du matériel d'un art, la poétique générale des autres, qui connaîtrait ce qui est propre à chacun, et commun à tous.

Cependant quoiqu'un juge pareil soit rare, des jugemens se portent, et le temps les sanctionne. Malgré l'ignorance partielle des littérateurs, l'ignorance complète du vulgaire, et l'injustice violente des artistes, la vérité perce et triomphe. Eh bon dieu! ne triomphe-t-elle pas des institutions qui l'étouffent, aussi bien que des violences qui la tuent? ne triomphe-t-elle pas du pesant islamisme, aussi bien que de la tyrannie la plus impétueuse? sa marche dans les arts est facile à saisir: chacun reçoit une impression; ces impressions se communiquent, et il n'y a que celles qui sont justes, qui se transmettent au grand nombre des esprits. La passion fait un reproche, mais la passion de l'un n'est pas celle de l'autre; chacun attaque ou défend l'œuvre par un côté, et il n'y a que le reproche, ou l'éloge vrai, qui se reproduise universellement.

ainsi avec le temps, les parties vraies d'un jugement se communiquent, les parties fausses, au contraire, restent dans les individus ou les coteries, comme des accidens, et la vérité se généralisant seule, finit tôt ou tard par dominer. Telle est cette puissance souveraine et mystérieuse qu'on appelle le temps, et que le génie n'a jamais vainement implorée.

§ III.

Des divers mérites propres aux arts du dessin.

J'ai déjà dit qu'il ne serait pas si difficile de s'entendre en peinture, si d'avance on convenait bien des termes. Dans les arts comme ailleurs, l'ambiguïté du langage produit celles des idées, et par suite les disputes ; mais cette ambiguïté injustement reprochée aux mots, n'est la faute que des choses, qui sont mal déterminées. Le mot ne vacille jamais quand l'idée est fixe et arrêtée. Je vais m'expliquer rapidement et avec le plus de clarté possible.

Si la poésie, qui est la nature imitée avec le langage, a ses divers mérites bien distincts, la peinture doit avoir les siens. Ainsi la poésie aura l'ordonnance des événemens, l'élégance et la pureté du style, le tour, l'expression, et une foule d'autres qualités qu'il serait trop long d'énumérer.

La peinture, qui est la nature imitée avec les lignes et les couleurs, doit avoir ses divers

mérites, suivant que les moyens dont elle use, sont bien ou mal employés. On peut considérer chez elle le dessin, la distribution de la lumière, le coloris, la pâte ou la touche, comme des qualités purement matérielles; et la conception, l'ordonnance et l'expression comme des qualités plus relatives à la poétique de l'art.

La peinture a pour premier but de représenter les corps et leurs formes; c'est l'office du dessin. Si les proportions sont exactement observées entre toutes les parties d'un corps, le dessin est correct; si les saillies de chaque muscle sont bien rendues, suivant les divers mouvemens, le dessin est savant; si elles sont abondamment exprimées, il est riche; enfin si les formes choisies sont nobles et pures, le dessin est grand et beau. Comme les formes sont le principal caractère des corps, et suffisent encore sans la couleur pour les distinguer les uns des autres, pour faire connaître leur organisation et leur destination, le dessin est le premier et le plus indispensable mérite de la peinture.

La distribution de la lumière tient immédiatement au dessin. Les lignes en circonscrivant les corps, leur donnent la hauteur et la largeur, c'est-à-dire, deux dimensions; la lumière en éclairant plus ou moins leurs diverses parties, les détache les unes des autres, leur donne le relief, et dispense la troisième dimension qui est la profondeur. De même qu'elle

détache et fait sentir les formes dans un corps, elle détache un corps dans un groupe, et un groupe dans un ensemble; et elle doit avoir pour effet principal celui de distinguer par la séparation des plans, les diverses parties d'une scène, de ramener toute l'attention sur l'objet principal, en l'éclairant fortement. Sous ces derniers rapports, elle rentre dans l'ordonnance. Enfin elle est plus indispensable que la couleur, puisqu'elle achève de donner aux objets l'existence que le dessin avait commencé de leur procurer.

Après la lumière, vient la couleur. Si elle rappelle la nature, elle est vraie. Si chaque couleur en conservant sa valeur propre n'est pas tellement saillante qu'elle blesse l'œil, il y a harmonie; dans ce cas, la nuance de couleur à laquelle toutes les autres sont ramenées s'appelle le ton dominant; si ce ton sans nuire aux autres est senti et maintenu sans hésitation, il est ferme; s'il est trop prononcé il y a exagération d'une couleur, et on dit que le tableau est rouge, ou vert, ou gris, etc.

Les tons ont de la finesse si leur gradation est bien ménagée, et de la force s'ils sont opposés avec énergie, mais sans dureté. La couleur est encore sage ou brillante, lourde ou transparente et légère, suivant la sensation générale qu'elle produit.

La matière colorée étendue sur la toile d'une certaine manière, s'appelle la pâte, et a pour

les yeux des artistes qui connaissent la difficulté du maniement, des beautés de tissu qui sont réelles pour eux, et qu'on n'a pas droit de leur contester, quelque matérielles qu'elles paraissent; rien n'est à dédaigner de ce qui répond à la pensée, et sert à la réveiller. Lorsqu'avec des consonnances on produit des beautés poétiques, on doit souffrir qu'une matière disposée d'une certaine façon, touche les artistes, puisqu'elle a pour eux une véritable expression. Dans les vastes dimensions où la couleur s'étend largement, on ne parle que de pâte; dans les petites, on parle de touche. Là le dessin ne pouvant pénétrer dans les détails des objets, il faut que le pinceau, par une seule touche abrégée, rende par exemple un œil, un nez, une bouche. Quand la main de l'artiste est assurée, il n'appuie qu'une fois le pinceau sur la toile, et chaque fois il y laisse ce qu'il a voulu. La touche, comme l'expression dans l'art d'écrire, révèle chez le peintre la promptitude de sentiment et la vivacité d'esprit. Elle est tour à tour légère, spirituelle et ferme, ou lourde et incertaine.

Tels sont les mérites en quelque sorte matériels de l'art. En voici de plus relevés, et qui ont un plus grand nombre de juges.

La conception est le choix du sujet et la disposition faite pour le rendre visible et intelligible. Ainsi David choisit la mort de Socrate pour sujet; ce choix fait, voici quelles sont ses

dispositions : Socrate dans sa prison, assis sur un lit, montre le ciel, ce qui indique la nature de son entretien ; reçoit la coupe, ce qui rappelle sa condamnation ; tâtonne pour la saisir, ce qui annonce sa préoccupation philosophique, et son indifférence sublime pour la mort. C'est là ce qu'on peut appeler la construction du poëme. Le poëte épique choisit ce qui prête au récit, le poëte tragique ce qui prête au drame, le peintre ce qui peut devenir visible.

L'ordonnance relève immédiatement de la conception, c'est la distribution des personnages en groupes, et des groupes en un ensemble, suivant les scènes et l'action principale. Elle est claire si elle fait comprendre l'action, si on y pénètre de suite, si on distingue instantanément l'objet principal et les parties. Il faut que la distribution des groupes dans l'espace concorde avec celle de la lumière ; que divisés par leur position, ils le soient par le jour ; qu'ils forment ensuite des lignes harmonieuses ; qu'en un mot l'œil comprenne vite sans souffrir d'aucune discordance. Quand les scènes abondent, sans que l'unité soit rompue, elle est riche. Elle est riche dans Lebrun et simple dans Lesueur.

Le visage est le théâtre de la pensée, sa manifestation s'appelle l'expression. C'est là ce qu'il y a de plus grand et de plus difficile en peinture. Il ne suffit pas en effet que des corps humains soient disposés ensemble et dans une certaine relation, il faut que les visages annoncent pour-

quoi ; car si l'appareil de l'action est dans les mouvemens des corps, son motif évident est dans l'expression du visage, et ce mérite est aussi supérieur aux autres que la pensée à toutes les choses de la terre. Il frappe tellement les hommes, que Raphaël, quoique repréhensible à beaucoup d'égards, a paru sublime et supérieur à ses rivaux par l'expression seule.

Ainsi le dessin trace les corps; la distribution de la lumière les détache et les rejette dans les profondeurs de l'espace ; le coloris fait valoir et concilie les couleurs ; la touche ou la pâte est la disposition de la matière colorée ; la conception est le choix du sujet et sa traduction en formes sensibles; l'ordonnance est la disposition des personnages pour une action commune; l'expression enfin est le sens de cette action rendue par les visages. Telles sont les qualités de l'art qui représente la nature aux yeux ; elles tiennent, comme on le voit ; et devaient tenir à l'espace, à la couleur, à la matière.

Il est sans doute inutile d'ajouter que la peinture, comme la poésie, a ses caractères généraux. Elle est grande et terrible, gracieuse ou naïve, comme un morceau de musique ou un poëme. Les effets généraux dans les arts étant les mêmes, sont rendus par les mêmes désignations.

On connaît maintenant la diversité des mérites que peut offrir un ouvrage de peinture. Dans cet art, comme dans les autres, une seule qua-

lité, tant il est rare d'en posséder une, donne toujours l'immortalité.

Ainsi tel des grands maîtres n'a que le dessin, tel autre que la couleur, et, comme je l'ai dit, le plus grand de tous n'est dominant que par l'expression.

Parmi ces qualités, il en est qui frappent diverses classes de spectateurs. L'expression et la vérité frappent toujours le vulgaire, parce qu'il n'entend rien aux lignes, aux couleurs, et n'a que des yeux pour reconnaître son voisin. Ainsi on le voit s'arrêter devant des portraits représentant des personnages connus, ou devant un tableau de genre, pourvu qu'il soit vrai.

Les littérateurs remarquent la conception, et surtout ce qu'ils appellent les grandes pensées Ainsi on les voit admirer David, pour avoir placé Brutus au pied de la statue de Rome. Les peintres préfèrent surtout le dessin, le coloris, le pinceau, eux-mêmes enfin, car ce qu'on sait on le sent davantage, et on l'apprécie mieux.

La première qualité aux yeux des artistes est la correction. Ce n'est pas sans doute celle qu'ils placent au plus haut rang, mais c'est celle qu'ils considèrent la première. Un tableau est-il bien dessiné et bien peint, ils s'occupent ensuite de l'expression, de l'ordonnance, et, à la dernière extrémité, de ce qu'on appelle les pensées. Les littérateurs se soulèvent ici : que nous importent, disent-ils, vos lignes, vos couleurs? l'ex-

pression est-elle grande ou vraie, tout est rempli. — Voilà un singulier égoïsme : parce qu'ils n'ont pas l'œil délicat et sensible, parce qu'ils ne souffrent pas ou d'une ligne dure ou d'une couleur fausse, ils tiennent ces défauts pour rien. Mais, sensibles à une expression incorrecte dans le langage, n'ont-ils pas fait de la correction du style la première condition ? Boileau n'a-t-il pas dit :

> Sans la langue, en un mot, l'auteur le plus divin
> Est toujours, quoiqu'il fasse, un méchant écrivain.

Quelle doit donc être la première condition pour les artistes ? C'est que les corps représentés soient dans les proportions de la nature, que les lignes ni les couleurs ne blessent leur sens devenus délicats par le grand exercice; alors le langage étant correct ils jugent ensuite des idées. Sans doute je ne veux pas faire de ces mérites les plus sublimes de l'art, mais ils sont indispensables à un certain degré, et à un degré élevé ils deviennent des beautés du premier ordre.

Non-seulement les ouvrages de peinture frappent diversement les différentes classes de spectateurs, mais j'ai remarqué souvent qu'un tableau ne faisait pas à tous les instans la même impression sur un même individu. D'abord l'impression varie suivant les dispositions actuelles, suivant le degré et la durée de l'attention, suivant la fréquence des retours. Ainsi le plaisir s'use, la peine s'adoucit, et un tableau qui

repousse d'abord s'habitue peu à peu, et on pénètre ses qualités cachées. Une foule de traits qui n'avaient pas frappé au premier instant se révèlent au second : l'impression se varie continuellement jusqu'à ce qu'il soit entièrement observé et connu ; toutes les sensations finissent par se résoudre en une seule qui est la véritable. Il arrive ainsi aux individus ce qui arrive aux masses. C'est par l'effet du temps que leur jugement se forme, parce que l'homme étant borné ne peut pas tout percevoir à la fois.

Il arrive aux peuples, comme aux peintres et aux individus, de se passionner exclusivement pour un genre ou un style. C'est ce qui opère la direction d'une époque. Ainsi l'Italie avait autant de goûts différens que d'écoles, la France en a eu autant que de siècles. Ces diversités de goût chez les peuples ne prouvent pas plus contre l'immuabilité du beau, que celles qui se manifestent chez les individus en présence d'un même tableau. Dans la suite des temps la vérité résulte de ces impressions contraires : ainsi il ne nous est resté des Grecs que le beau universel, c'est-à-dire réel ; les peuples passent devant les écoles comme les individus devant un tableau, et la vérité est la seule chose qui leur survive à tous.

COUP D'ŒIL HISTORIQUE.

Lorsqu'au sortir des plus cruelles discordes, l'Italie, pleine encore de passions, de superstitions et de richesses, fut saisie du goût de peindre, et crut pouvoir expier ses vices en offrant sur les autels de superbes tableaux, le génie ardent se précipita vers la peinture, et on vit en quelques années Giotto, Cimabue, Léonard de Vinci, faire avancer rapidement ce bel art, et Raphaël, Michel-Ange, le porter non pas à la perfection, mais au sublime. Si on demande pourquoi les arts du dessin se développèrent plutôt en Italie qu'ailleurs, il faut l'attribuer non aux anciens modèles, mais à l'agitation générale des esprits qui commença en Italie, parce qu'elle commence toujours sous le soleil, et surtout au goût particulier des Italiens pour l'imitation, car ils sont peintres jusque dans leurs expressions et leurs gestes même.

Admirateurs de quelques marbres antiques découverts sous les ruines du moyen âge, mais frappés surtout par la vue de la nature, ils n'imitèrent qu'elle seule, et leurs premiers es-

sais sont tellement l'effet d'une impulsion spontanée, qu'on n'y voit ni proportions, ni dessin, ni couleur, et au contraire toute la barbarie des peuples les plus sauvages.

Bientôt le dessin se régularisa, le contour s'adoucit, une certaine harmonie de couleur se fit sentir sur la toile. L'ardeur était générale; le génie qui a besoin d'un but se portait de la guerre civile vers les arts. Enfin Michel-Ange et Raphaël naquirent. Ces grands hommes, partant du point où s'étaient arrêtés leurs devanciers, admirant le modèle antique sans l'imiter, reproduisirent la nature qui les entourait. Raphaël, plein d'amour pour la femme, rendit les traits de ses belles maîtresses, et les reproduisit épurés, embellis par son imagination tendre et sublime. Michel-Ange, dévoré des souvenirs de la guerre civile, les transporta comme Milton dans les cieux, et plia de toutes les manières, présenta dans toutes les attitudes, des corps rudes et vigoureux. Ses formes larges, fortes et souvent incorrectes, ses mouvemens si variés, si brusques, ne sont pas pris dans le modèle grec, mais dans l'expressive et mobile nature qui était sous ses yeux.

Ces grands hommes, dans leur fougueux enthousiasme, n'avaient qu'un sujet, la religion; qu'une poétique simple, l'instinct. Leurs ouvrages sont pleins d'une vérité, ou charmante ou terrible, mais toujours naïve. Ils peignaient d'après nature, non pas avec le goût réfléchi

qui arrange, mais avec le sentiment profond qui vivifie, et avec cette franchise du génie qui s'ignore. Il faut des impulsions violentes à l'esprit humain; l'hésitation, les directions combattues, ne lui conviennent jamais; il faut qu'il soit entraîné à son insu. A douze ans, Michel-Ange fut rencontré par Laurent de Médicis, taillant une pierre; à quatre-vingt il ébranlait un bloc de marbre; à la vue d'un rocher placé en avant dans la mer, il avait conçu le projet de le tailler en colosse, et il finit par élever la coupole de Saint-Pierre, qui, comme il l'avait annoncé, est le Panthéon transporté dans les airs.

L'imagination devança l'imitation chez les Italiens. Ce peuple avait trop de spontanéité dans son impulsion, il sentait trop vivement pour s'en rapporter aux traditions. Il s'éveilla en chantant, et il reproduisit sa vie avec ses propres accens et ses propres images. Ainsi, quoique héritière directe des anciens, l'Italie eut son âge primitif, comme les anciens peuples eux-mêmes. Ses diverses écoles de peinture ne se copièrent pas les unes les autres, et, sans égaler cependant le génie dans le moment où il fut en plein rapport, laissèrent des ouvrages aussi incorrects et aussi originaux que ceux de la première génération.

Un siècle s'écoula, et le moment de la France arriva enfin. Les arts passèrent des régions chaudes aux régions tempérées, et en perdant

peut-être un peu de leur force, y acquirent le goût, la pureté, la raison. Le Poussin transporté en Italie, demeura long-temps en adoration devant le siècle des Médicis, comme Racine devant celui de Périclès. Sage et sensé, il composa avec plus d'ordre et de goût que les maîtres italiens, se montra aussi noble, plus sévère, mais moins sublime, et fut à ses modèles ce que Racine fut aux siens; car tous deux, quoique imitateurs, n'en furent pas moins naturels et grands dans l'exécution. Cependant le Poussin, qui avait introduit la réflexion en peinture, fut près d'en abuser, et parfois on pourrait remarquer en lui la recherche de la pensée. Le Sueur, plus contemplatif, tout plein de la vie monastique, la représenta avec calme, douceur et une expression céleste. Il fut moins sévère, mais plus naïf et plus original que le Poussin, et s'approcha plus que lui du divin Raphaël.

Lebrun, tyran des arts sous Louis XIV, voulut faire allusion aux victoires de ce prince, en retraçant celles d'Alexandre. Il le fit avec une riche ordonnance, et Louis XIV, qui croyait remporter les victoires gagnées par Turenne, se crut un Alexandre, et récompensa magnifiquement son peintre. Les arts, quoique à leur second âge, se soutinrent encore à une très-grande élévation; ils furent comme la littérature de ce temps, mêlés d'imitation, d'inspiration propre et de goût.

Bientôt las de produire aux ordres et pour les plaisirs du pouvoir, l'esprit humain s'élança vers l'indépendante vérité; le dix-huitième siècle commença pour la France. Les muses ne furent point abandonnées, puisqu'à côté de Montesquieu et de Rousseau se montra Voltaire; mais la grande verve poétique était épuisée : les sujets manquaient à la peinture, car les sujets religieux étaient déchus, et Louis XV entre le cardinal de Fleury et madame de Pompadour, fournissait peu d'images héroïques. D'ailleurs il faut aux arts une forte attention, et dans ce moment les luttes de la philosophie occupaient tous les esprits. Abandonnés à eux-mêmes, les arts du dessin perdirent bientôt la riche ordonnance de Lebrun, la sévère pureté du Poussin, la céleste expression de Le Sueur, se firent un modèle trivial et maniéré, dû principalement à l'imagination de Boucher, et devinrent frivoles comme nos mœurs qu'ils imitaient en silence. Il n'y avait alors d'énergie que dans la pensée; non que la nation manquât de vigueur; pleine de force au contraire, elle s'offrait de toutes parts au pouvoir qui ne savait que la contrarier sans la conduire. Aussi tout ce qui relevait du trône fut malheureux et faible; nos armées, mal commandées furent vaincues; les arts qui, ayant toujours été en tutelle, n'avaient pas encore appris à vivre seuls, descendirent d'une conception chétive à une exécution plus chétive

encore; et la pensée qui ne relevait que d'elle-même, la pensée seule sortit triomphante de sa lutte avec l'autorité.

Cependant il n'y a pas de route sur laquelle on ne puisse trouver quelque bien. Quoique les arts eussent abandonné le grand idéal religieux et héroïque, ils pouvaient, en se vouant à l'imitation des mœurs, avoir encore la grâce et le charme de la vérité. Greuze conçut alors l'histoire de la famille. Certes, dans tous les temps, le père, la mère, les enfans groupés ensemble, ont composé une touchante société! Toujours on a vu et on verra l'époux et l'épouse s'unissant sous la bénédiction paternelle; le père tantôt maudissant un fils coupable, et tantôt accablé d'infirmités, et soigné par des enfans pieux. Greuze, plein de ses sujets, les reproduisit dans une suite de tableaux. Il ne faut point y chercher le grand dessin, les nobles draperies, la couleur ferme, le pinceau large; non, il ne peignait pas le nu, et il avait l'exécution de son temps; mais on ne peut s'empêcher d'y admirer une composition sans égale dans aucune école, la plus sévère unité d'action, une poésie infinie dans les détails, l'expression la plus pathétique, souvent la sublimité des visages, et enfin cette fécondité du génie qui, voué à la nature, abonde en sujets autant qu'elle en images. Son pinceau, quoique terne et lâche, comme il devait l'être à cette époque, a toutefois des expressions charmantes; et on

rencontre chez lui des ébauches de tête où, copiant la vie rapidement, sans manière et avec verve, il est égal à tout ce que le pinceau a produit de plus beau. Ses têtes se ressemblent souvent, et la raison en est simple, c'est parce qu'elles sont idéales. Celles de Vierge se ressemblent dans Raphaël, par le même motif. L'idéal est une généralité et doit se ressembler. Les rhéteurs de la peinture se soulèveront à de tels rapprochemens. Mais je m'effraie peu, et lorsque prenant des hommes très-différens, sans doute, je les rapproche dans ce qu'ils ont de commun, je ne fais tort à aucun, et je ne crains pas plus de dire la vérité aux pédans qu'aux fanatiques. Le discrédit des peintures de Greuze est facile à expliquer; il n'a pas peint le nu, le dessin est caché dans ses tableaux, et ce dessin est aujourd'hui en grande estime depuis David. Sans doute, je l'admire sincèrement chez ce grand maître, tout en appréciant les prétentions de ceux qui croient dessiner parce qu'ils copient les statues grecques; mais après le dessin il ne faut pas dédaigner l'expression et la composition, c'est-à-dire Greuze, qui les a possédées au plus haut degré.

Un autre homme, Joseph Vernet, se préserva de la corruption universelle; il eut son enthousiasme, celui qu'inspirent les belles montagnes, les vastes mers, le soleil brillant, et il est devenu modèle, parce que jamais on ne fut plus grand et plus vrai d'effet, plus beau de style et d'exé-

cution. Ce n'est plus ni le pinceau, ni la couleur du siècle; c'est un ton naturel et ferme, c'est une touche prompte et vigoureuse, et une richesse de détails que la vue seule de la nature peut inspirer. Ainsi tandis qu'à cette époque les beaux esprits vantaient cette nature, et que quelques poëtes la célébraient dans les salons, quelques hommes sincères réclamaient fortement pour elle comme Rousseau, la peignaient avec vérité comme Bernardin-de-Saint-Pierre, ou la transportaient sur la toile comme Joseph Vernet.

Le moment d'une crise approchait : l'enthousiasme de la vérité vers laquelle sans doute on avait fait des progrès immenses, mais à laquelle on avait le tort de se croire arrivé, cet enthousiasme était au comble. On recommençait à vanter les anciens, non par zèle classique, mais par un sentiment tout hostile, parce qu'ils n'avaient pas imité, et que l'imitation à cette époque d'indépendance semblait une servilité. Vien, dans les arts du dessin, avait recommencé à peindre d'après nature, et, sans y atteindre, rêvait une autre genre de beauté. Les statues grecques étaient toutes connues ; on voyageait en Italie; et, dans les ateliers, les mots de grand style, de grand dessin, retentissaient sourdement, comme dans le monde ceux de liberté, de justice et d'égalité.

David, jeune encore, s'était dévoué à Boucher, et l'admirait avec passion. Vien l'avertit,

mais en vain, et lui prédit sa conversion dès qu'il aurait vu Rome. David s'y rendit bientôt, fut saisi de surprise, écrivit à Paris qu'il allait se réformer, dépouilla en effet le Français de Louis XV, et, plein de cette ardeur nouvelle, fit le Bélisaire, et se prépara aux grands ouvrages qui ont illustré son nom.

Il faut nous arrêter un instant pour examiner les circonstances au milieu desquelles cet enthousiasme commençait à naître. Nos peintres, sortis récemment de l'école de Boucher, où ils avaient vécu en présence d'un modèle chétif et grimacier, arrivaient à Rome, et se trouvaient surpris à la vue d'un style bien autrement élevé et sévère que celui qu'ils venaient de quitter. Mais cette situation était difficile : ils remarquaient dans les peintures italiennes tout ce que le génie abandonné à lui-même a de force, de grâce et d'inconvenance ; d'autre part, les statues grecques pleines de pureté et de noblesse leur offraient les types parfaits des formes humaines. Il fallait comparer, choisir, et avoir l'œil fixé à la fois sur la nature pour être vrai, et sur les modèles, pour s'éclairer avec leur secours, et profiter de tout ce que l'art avait fait avant soi. On ne tient pas assez compte aux artistes de pareilles difficultés. Lorsqu'il n'existe encore aucune imitation, et que, tourmenté du besoin de reproduire ce qui le frappe, le premier artiste commence à imiter, il peint ce qu'il voit, et comme il le voit. Ces essais, d'abord

informes, plaisent cependant quelquefois par des traits épars de vérité. Bientôt viennent les grands maîtres; après les tentatives de Rotrou arrive Corneille; après Giotto, Cimabue et Léonard de Vinci, arrivent Raphaël et Michel-Ange. Ces derniers n'ont encore devant eux aucun modèle vanté. Leurs prédécesseurs ne leur ont transmis que les moyens matériels d'exécution, et n'ont servi qu'à les éclairer par leurs erreurs; pleins de la nature seule, encouragés par les applaudissemens de leur siècle, enthousiasmés de leur art, sentant plus qu'ils ne réfléchissent, ils sont bizarres, incorrects; mais ils répandent partout le sentiment et la vie. Ainsi Raphaël ne cherche pas à composer un idéal; mais en parcourant les traits de mille beautés, il a retenu ceux qui ont pénétré davantage son exquise sensibilité, et il les reproduit spontanément, non pas toujours avec un goût raisonné, mais avec inspiration. Dans des lignes sèches, avec une pantomime souvent fausse, et qui parfois n'est pas exempte d'une certaine coquetterie, il enferme une naïveté céleste. A côté on voit un cardinal, un saint, un ange dans le costume et la position les plus singuliers, des nus lourds et mal dessinés : mais qu'importe ? la Vierge et son fils qui s'abandonne avec tant de naturel dans les bras de sa mère, sont vrais et divins.

On n'avait pas dit à Raphaël : Imitez tel modèle.... Son siècle, son génie, tout l'engageait à

peindre, et il peignit les objets qui étaient sous ses yeux. Mais, lorsque plus tard l'admiration du monde proclame sans cesse de grands noms, les premiers regards des artistes ne sont pas pour la nature, mais pour les maîtres. S'ils ont de la réserve et du goût, ils reproduisent avec correction les modèles, et il en résulte une sage médiocrité; s'ils sont vifs, ils ne peuvent rester sur place, et outrent ces mêmes modèles; ils sont exagérés, faux, recherchés : c'est la décadence du goût; c'est ce qu'on appelle chez les peuples le dernier âge des arts.

Nos peintres, après un siècle d'un dessin pauvre et trivial, se réveillent tout à coup, comme il arrive de se réveiller souvent à la vérité, à la liberté, au bien. Transportés en Italie, ils dévorent avec toute l'ardeur du repentir les modèles qu'ils ont sous les yeux; mais les sujets chrétiens ne conviennent plus au siècle, il en faut de conformes à l'époque, et ils choisissent les scènes des anciennes républiques. Les peintres italiens avaient sous leurs yeux les modèles de l'extase religieuse; mais David avait-il sous les yeux les Horaces et les Brutus? Il lui faut contempler la nature, la comparer aux Grecs et aux Italiens, chercher le beau pur au milieu des traditions et de la réalité, se transporter ensuite dans les républiques anciennes, s'y figurer le patriotisme fier, ardent d'un Romain, et rendre cet idéal des mœurs avec l'idéal des formes physiques. Que de chances d'erreur, que de

réflexions pénibles, que de lenteurs enfin pour le génie impatient et fougueux ! Mais une impulsion entrainante naissait de ce réveil subit ; David travaillait avec toute l'ardeur des anciens maîtres. Au milieu d'un champ couvert d'anciens monumens, jonché d'antiques débris, architecte hardi et grand, il élève un édifice nouveau qui est à lui seul ; il communique son propre mouvement au public qui, saisi d'enthousiasme réagit sur lui avec force, et du Bélisaire il marche aux Horaces, aux Socrates, aux Sabines.

Ce qui caractérise ce maître, c'est la forte conception des sujets, et surtout la vérité unie au grand dessin. Saisir le plus beau type des formes humaines, et au lieu de devenir académique demeurer naturel, c'est là un des plus hauts faits du génie, et c'est ce qui doit immortaliser David. Tous les mouvemens sont vrais dans le groupe des trois frères Horaces, les caractères profondément tracés, le dessin admirable. Dans le même tableau, les sœurs qui se livrent à la douleur, offrent la douleur de toutes les femmes avec des formes d'une beauté ravissante. Dans le tableau de Brutus, ouvrage d'ailleurs inégal, la mère se levant à l'aspect de ses fils portés dans le fond ; ses deux filles, dont l'une se cache dans le sein maternel, et l'autre repousse avec ses mains le spectacle déchirant de ses frères décapités, sont des modèles sublimes de la vérité rendue avec la perfection des formes. Pour la

conception, les Horaces, le Socrate, sont les chefs-d'œuvre de la peinture.

La manière de David n'a pas été fixe; il cherchait le beau avec ardeur, et a peut-être le tort de ne pas s'être arrêté après l'avoir atteint. On le voit changer de Paris à Rome, et depuis Rome on le voit se modifier lui-même d'époque en époque. Le Bélisaire, les Horaces, se distinguent par une couleur sage, par un pinceau soigné et uni, par la rougeur des ombres. dans le Socrate il commence à changer cette manière prudente et modeste; dans le Brutus, dans les Sabines, en conservant son dessin qu'il n'a jamais perdu, son pinceau n'est plus le même, sa couleur cesse d'être aussi sévère, son goût s'altère, sa pensée, de forte qu'elle était, devient ingénieuse; enfin dans les Thermopyles cette dégénération est plus sensible que jamais, car ce tableau, commencé depuis long-temps, présente à la fois l'ancien et le nouveau David.

Il faut le dire, il manquait peut-être d'un goût sûr; l'austérité des sujets républicains et philosophiques lui en tint lieu. Mais quand à l'âpreté révolutionnaire succéda un nouvel empire, une nouvelle pompe, et je ne sais quel goût oriental dans les lettres et les arts, il fut un républicain déplacé au milieu des somptuosités de la cour. Les rigueurs de l'exil et l'élévation de son génie l'ont déjà jeté pour nous dans le passé, et nous pouvons le juger comme la postérité elle-même. Il y avait

dans l'imagination de David de la force, de la chaleur, des types vrais et sublimes, mais il n'eut pas l'abondance d'imagination des anciens maîtres; souvent il dispose plutôt qu'il ne crée ses figures, mais elles deviennent siennes par le dessin et la disposition. S'il pense profondément, il n'a cependant pas cette raison égale et sûre qui préserve des inconvéniens attachés aux plus grandes qualités; ainsi il devient ingénieux dans ses conceptions d'abord fortes, et dans son dessin même il ne laisse pas d'être académique en quelques rencontres. Quoi qu'il en soit pourtant, il est grand maître, parce qu'il a parcouru dans toute son étendue une ligne de mérite, le dessin idéal et vrai; et telle est notre condition bornée, une belle action dans une vie, une grande qualité dans le caractère ou le talent, placent l'homme dans les raretés sublimes.

Ne passons pas en présence de David, sans jeter quelque fleurs sur la tombe de son élève chéri. Si le jeune Drouais, joignant à l'impulsion générale sa propre ardeur, sous laquelle il succomba tant elle était vive, si le jeune Drouais eût vécu, peut-être David ne serait que le génie qui précède et amène le mérite accompli. Drouais mourut à la fleur de ses ans, laissant la Cananéenne qui sera toujours un objet d'admiration et de regret. Cette femme qui a été faible est aux pieds du Christ, et supplie le sage miséricordieux. Ses disciples l'entourent et s'irritent; les pharisiens observent; et le maître,

indulgent comme la haute sagesse, excuse et pardonne. Ce Christ, ces disciples, cette femme agenouillée et inondée de larmes, présentent, avec la philosophie chrétienne du Poussin, la composition savante des modernes, un dessin naïf comme celui des Italiens, pur comme celui des Grecs, et surtout une naïveté d'expression qu'on ne revoit plus quand le génie, au lieu d'improviser à la vue de la nature, est obligé de réfléchir long-temps avant de produire. Cette qualité séduisante n'est pas de notre âge; nous en sommes dédommagés par une haute intelligence : on ne peut pas avoir les grâces de l'enfance avec la maturité virile. Drouais est mort dévoré de ses feux. Il s'est évanoui à son aurore comme Gilbert, André Chénier, Hoche, Barnave, Vergniaud et Bichat.

A défaut de Drouais, David devait avoir d'autres successeurs. Dans ce moment, en effet, un grand homme trouvant la révolution fatiguée, la dompta, réunit ses forces immenses mais divisées, mit l'antique couronne des Francs sur son front plébéien, fit un appel aux talens, et leur désigna leur marche et leur but avec l'entrainante voix du génie. David avait reçu l'impulsion de son époque; les nouveaux maîtres la reçurent de David et d'un grand homme qui pensait comme tous les souverains que les arts vont bien à un trône, et qui tenait surtout à prouver que la nature humaine n'avait pas cessé d'être féconde sous ses ordres.

On vit alors un goût singulier se manifester dans les arts. Les douleurs produites par une cruelle révolution avaient la permission de parler, et elles empruntèrent un style oriental et ossianique. Le mysticisme germanique remplaça l'incrédulité révolutionnaire; et à l'esprit exlusif de l'ancienne France succéda le goût affecté des littératures étrangères, que les Français avaient connues en se mêlant à toute l'Europe. La nouvelle école, sous l'œil vigilant de David, conserva la pureté du dessin, mais sous tous les autres rapports elle participa aux goûts de l'époque. Je parle ici à l'orgueil et au génie vivant; je tairai les noms, je ne caractériserai aucun maître, je ne parlerai que de l'école en général; qu'il me suffise de dire qu'elle a produit aussi des chefs-d'œuvre, quoiqu'elle soit loin d'avoir toujours réussi. Au lieu de n'emprunter au modèle grec que ses formes parfaites, et de prendre le mouvement dans la nature, elle n'a pas su se défendre de copier avec les formes les attitudes mêmes, et il en est résulté pour elle monotonie et roideur. Souvent aussi elle a eu dans ses compositions la stérilité et le peu de profondeur du bas-relief, elle a cherché, comme la littérature, les effets nouveaux et piquans, les sujets singuliers; elle a eu dans ses conceptions trop de prétention dramatique, et a fait violence à son art. Si la raison du siècle l'a préservée des inconvenances qu'on trouve dans Michel-Ange, elle est tombée dans la pré-

tention et le bel-esprit. La vue d'anciens tableaux sombres et obscurcis par le temps, la possession d'une riche palette a porté les nouveaux maîtres à l'éclat excessif des couleurs. Une ambition extrême de clair-obscur et d'harmonie les a jetés vers un ton trop dominant, et il est tel de leurs tableaux qu'on trouve ou tout rouge ou tout vert. Enfin dans ce siècle où tant de gens se tourmentent pour obtenir un instant l'attention trop occupée et trop distraite, on a abusé de la lumière comme de tous les moyens puissans, et on a tâché d'émouvoir l'œil par les contrastes les plus piquans et les plus bizarres. Cependant, lorsque la conquête succédant à la liberté captiva toutes les imaginations, des sujets nouveaux et non plus fictifs, mais réels, s'offrirent à l'imagination des peintres : ils voyaient en effet l'ardeur de nos vieux soldats, la magnificence des mouvemens de nos armées, le courage bouillant et soumis de nos officiers, le génie calme et imposant du général. Ici retenus par la vérité, reproduisant des sujets qui étaient sous leurs yeux, ne prenant dans le modèle grec que l'idée des formes parfaites et le mouvement dans la nature, mêlant avec une variété infinie nos costumes militaires, donnant à leurs fonds une richesse extraordinaire, ils ont été naturels, pittoresques, et grands sans exagération.

Mais ces scènes ont passé aussi fugitivement que tant d'autres. L'école avait reçu une première et une seconde impulsion, aujourd'hui

elle n'en a d'aucune espèce. Pendant un temps on ne vit au salon comme en Europe que des batailles ; un moment on ne vit que de la chevalerie et des religieux, mais on y voit aujourd'hui tous les sujets, des Grecs et des Romains, des divinités mythologiques et chrétiennes, des chevaliers et des grenadiers, excepté ceux d'une certaine époque. Sans doute la variété des sujets est une richesse de plus, mais elle prouve le défaut d'une direction forte et prononcée. On rencontre en effet avec tous les sujets tous les styles, on voit la divergence qui est aujourd'hui dans les arts, les sciences et les lettres. Les écoles de philosophie, les systèmes politiques, les doctrines littéraires, s'entre-choquent dans l Europe entière; partout enfin l'esprit humain, arrêté dans l'impulsion qu'il avait reçue depuis trente années, vacille, hésite, et cherche péniblement à s'avancer.

Telle a été la marche des arts du dessin en Italie et en France, depuis les Médicis jusqu'à nos jours. Si on embrasse d'un seul coup d'œil cette vaste étendue de temps, on les voit se diviser en deux époques bien distinctes : l'école italienne avec ses variétés nombreuses, et l'ancienne école française qu'elle a formée, se rangent dans la première époque; la nouvelle école française occupe la seconde à elle seule. Ceux qui ne savent pas se résoudre à prendre chaque chose telle qu'elle est, veulent absolument les comparer, comme jadis on com-

parait Corneille et Racine, Racine et Voltaire, les anciens et les modernes. Je me garderai de rapprocher des objets dont les différences trop grandes ne se prêtent à aucun parallèle et doivent seulement être expliquées. Je repousse autant l'esprit excusif de ceux qui s'appellent les classiques, que le délire des nouveaux romantiques; cependant je ne puis me défendre d'une singulière réflexion sur les vicissitudes des choses humaines. On appelle classiques, en littérature, les grands génies du siècle de Louis XIV, qui ont imité et régularisé les anciens. Les romantiques sont ceux qui, sans s'asservir aux Grecs ou aux Latins, dédaignant la réserve du goût moderne, ont, comme Milton et Shakspeare, écrit librement et d'après l'inspiration d'un génie inculte et indépendant. Si les mêmes classifications étaient suivies en peinture, notre nouvelle école imitatrice des Grecs et régulière dans ses compositions, devrait passer pour l'école classique, et je ne parle ici que de ses chefs-d'œuvre; tandis que l'école italienne inspirée comme Milton, le Dante et Shakspeare, libre, grande, mais incorrecte comme eux, devrait être regardée comme l'école romantique. D'où vient donc que c'est elle qu'on appelle classique ? sans doute elle étincelle de traits sublimes, mais il y en a tout autant dans les poëtes que je viens de citer; ce n'est donc pas autant à cause de son mérite que de son époque. Elle est venue la première, elle a la possession. Ainsi donc par-

tout la possession domine, partout il existe une partie de l'humanité qui occupe les premières places et les refuse à ceux qui viennent ensuite. Partout il y a lutte entre le passé et l'avenir, entre ce qui fut et ce qui veut être : placés sur les deux rives opposées, les uns et les autres se contestent la vertu, la beauté, le mérite, se disputent les honneurs et les biens de la terre; poussés à leur tour par le temps qui arrive, leurs querelles vont expirer avec leur existence dans un même passé, et il ne reste d'eux que le beau et le vrai sans mélange.

I.

MM. Drolling. — Couder. — Destouches.

La première impression produite par le salon n'a pas été favorable, parce que long-temps promis il était désiré avec impatience, et que la longue attente est difficile à satisfaire. Les maîtres ont laissé le pas à leurs élèves, et ceux-ci ont essuyé seuls la première rigueur du public, toujours si grande et si injuste. M. Gérard n'a pas pu donner sa *Corinne* dès l'ouverture ; M. Hersent n'avait pas achevé *Ruth et Booz*; M. Paulin Guérin travaillait à son *Anchise*; M. Gros ne s'est pas fait attendre ; mais, distrait sans doute par ses grandes fresques, il n'a pas été aussi heureux que dans ses précédens ouvrages ; M. Girodet se livre à un repos que lui reprocheront tous les amis de son grand talent ; M. Horace Vernet est hors du salon; David est hors de France, et sa tête blanchit sous un ciel sans éclat et sans chaleur. C'est donc en l'absence des maîtres que s'est ouvert le salon ; le public est arrivé plein d'indulgence, et, après avoir parcouru de vastes salles sans avoir éprouvé aucune grande sensation, s'est retiré mécontent et criant à la médiocrité. Un chef-d'œuvre à l'ouverture d'un salon établit une prévention favorable; on élève tout à lui, tandis qu'on rabaisse tout jus-

qu'au médiocre, lorsque c'est le médiocre qui s'est offert d'abord. On n'a pas tenu compte à une génération laborieuse de son mérite d'exécution, pas plus qu'on ne sait gré aujourd'hui à un jeune Français d'écrire convenablement une page ; et on s'est plaint amèrement de l'abondance du mérite et de la rareté du génie. Cependant, comme toutes les opinions exagérées ont leur retour, on est revenu peu à peu sur cette première sévérité, et on commence à rendre aux productions actuelles la justice qu'elles méritent. D'ailleurs les maîtres sont venus peu de temps après : Granet est arrivé à Paris ; Corinne s'est montrée au cap Misène, Ruth et Booz sous la tente des patriarches, Anchise et Vénus sur le mont Ida. De charmans tableaux de genre ont été remarqués ; M. Horace Vernet a ouvert sa galerie, les espérances se sont ranimées, et si elles ne se sont pas élevées au point où elles étaient lorsque les grands élèves de David donnaient leur chefs-d'œuvre, cependant elles se soutiennent encore, et pour moi, je ne pense pas qu'aucune exposition ait offert deux tableaux plus touchans et plus originaux que Corinne et Booz.

Avant de m'y arrêter, je donnerai un aperçu rapide des compositions de nos jeunes peintres, en regrettant de ne pouvoir pas accorder à tous l'attention qu'ils méritent ; mais, avec la meilleure intention, il est impossible d'être juste envers deux mille tableaux.

La grande salle est pleine d'essais dans le genre historique, qui annoncent des études approfondies, des dispositions plus ou moins prononcées et des directions différentes. La génération actuelle est en travail, elle cherche le beau comme ailleurs on cherche le vrai ; il est à désirer, pour les plaisirs et la dignité de notre siècle, qu'elle parvienne à le trouver.

Les noms de MM. Couder, Chaix, Drolling, Frosté, Dubuffe, Cogniet, Gassies, Guillemot, Mercier, Thomas, Barbier-Valbonne, Abel de Pujol, Destouches, se pressent sous ma plume, et je voudrais leur donner à tous l'attention dont ils sont dignes. Je ne pourrai cependant m'occuper que de quelques-uns d'entre eux.

M. Drolling, dans *le bon Samaritain*, a déployé beaucoup de talent, et a fixé les regards des connaisseurs. Le dessin de son tableau est savant, les raccourcis en sont bien ménagés, la lumière y est parfaitement distribuée. Le relief des figures est fortement senti ; le Samaritain en s'inclinant s'avance bien au-dessus du jeune blessé : il y a dans les flancs déprimés de celui-ci une grande vérité anatomique ; mais l'ensemble manque de noblesse, les expressions ne sont pas assez heureuses ; le ton général est peu harmonieux ; on y voit, en un mot, plus de vérité que d'idéal. Cependant comme des défauts de notre école le plus grand est de s'éloigner de la nature, M. Drolling me semble dans une route infiniment meilleure que celle de tous ses rivaux, et on ne

peut qu'applaudir à sa direction. Consommé dans son art, il ne lui manque aujourd'hui que de répandre un peu plus de charme sur ses ouvrages ; qu'il avance donc avec confiance, et qu'il se prépare à soutenir cette nouvelle peinture dont il est une des plus belles espérances.

Aucun sujet ne prêtait plus à l'imagination du poëte que le sommeil de nos premiers parens, tandis que les bons et les mauvais anges se disputent leur innocence. Il fallait beaucoup attendre de M. Couder; cependant il n'a pas aussi bien réussi cette fois que lorsqu'il a peint cette femme du lévite, l'une des plus belles figures de notre école. Je ne voudrais point affliger un talent digne de la plus grande estime ; mais il faut lui dire que si ses personnages sont parfaitement dessinés, si on y reconnait surtout des détails soigneusement étudiés, le sommeil de ces deux époux manque de grâce, que l'ensemble de la composition est défectueux et mal entendu. Adam et Ève, les deux anges et Satan, forment trois groupes distincts que rien n'unit entre eux, et qui présentent trois masses de carnation tranchant sur un fond âpre et vert.

Si ces trois groupes sont moralement unis par l'action du tableau, ils ne le sont pas sous le rapport linéaire, et ils offrent l'effet pittoresque le plus désagréable. Il est une harmonie de lignes comme celle des consonnances en poésie, à laquelle il ne faut pas manquer sous peine d'être choquant même avec beaucoup de justesse.

L'attitude de Satan est plus condamnable encore que tout le reste. Je ne dirai pas du ton général qu'il est cru, car malheureusement il n'y a pas ici un ton général, mais il y en a beaucoup de très-durs, et M. Couder doit s'attacher davantage à soigner son coloris.

Si maintenant on s'approche du tableau, on y découvre dans les nus beaucoup de science et d'étude, des parties d'exécution très-louables, et cependant ce n'est point là cet Éden sorti plein de charmes de la terrible imagination de l'Homère anglais. C'est là que tout Milton pouvait être; Milton sublime et simple, et d'autant plus gracieux qu'il était plus grand, car la grâce n'est jamais plus enchanteresse que lorsqu'elle se trouve unie à la force. Il est vrai que les deux époux sont naturellement couchés, que leurs bras sont heureusement rapprochés; mais je ne vois pas sur leurs visages les songes légers de l'innocence heureuse et confiante; je ne vois pas dans ces anges placés au-dessus d'eux la bienveillance céleste veillant sur leur sommeil; j'y trouve trop de force matérielle, pas assez de puissance divine; et le Satan n'est pas ce terrible Satan sillonné de la foudre et enviant l'éclat du soleil. Enfin je n'y trouve pas ces magifiques effets de clair-obscur dont on abuse souvent, mais qui conviennent parfaitement dans le champ de l'imagination et des merveilles. Il faut estimer autant que je le fais le mérite de M. Couder pour hasarder ces observations; je

n'eusse rien dit de tel autre plus reprochable que lui ; la critique ne s'adresse qu'à ceux qui en sont dignes, elle n'est qu'un soin donné au vrai talent.

Je me hâte d'arriver à un tableau modeste, où tout est calme, simple et reposé, et en présence duquel j'ai ressenti cette satisfaction profonde qu'on éprouve en passant du salon dans la grande galerie, asile du vieux et beau style. Ce tableau est de M. Destouches.

Sur un tertre élevé, on aperçoit le Christ qui, cédant un instant à la force de ses douleurs, repousse le calice et demande à son père de l'en délivrer. Un ange vraiment angélique le soutient dans ses bras, une lumière surnaturelle éclaire sa douleur. Dans le fond, le traître disciple qui a vendu son maître conduit les satellites à la lueur des torches. Pendant ce temps les autres disciples restés fidèles, placés en dessous du tertre où repose le Christ souffrant, se livrent à un sommeil grave et tranquille. Cette douleur du juste, trahi par le plus cher de ses amis, me touche profondément ; mais ces trois apôtres si simplement placés sur le devant de la scène, charment mon œil fatigué de tant de couleurs exagérées, de tant de lignes pénibles, de tant d'antithèses et de mensonges étalés dans le voisinage. Tout me prouve que M. Destouches, sûr de son avenir, peu impatient d'attirer la foule, n'a pas voulu appeler les yeux par de grands effets, et que son intention a été plutôt

de faire une étude qu'un tableau. Aussi me dispenserai-je de lui dire que son Christ n'est pas assez noble, que son Judas pouvait fournir un épisode un peu moins inaperçu, que la partie supérieure de son tableau est trop indépendante de la partie inférieure, et surtout qu'elle est d'un ton froid et blafard; qu'enfin sur le tertre élevé on ne voit pas le bel olivier qui pouvait fournir de si beaux fonds. Ce tableau est une étude, un gage d'avenir, et je vais le juger à ce titre.

Qu'on cherche au milieu de tant de toiles, trois figures d'un style pareil à ces trois apôtres : l'un est naturellement rejeté en arrière, l'autre accoudé est enveloppé dans la demi-teinte; le troisième repose sa tête sur sa main et ses genoux. Que de gravité et de naturel dans leur sommeil! comme ils se partagent bien l'espace qu'ils occupent! quelle harmonie dans les lignes, dans la couleur et la lumière! quelle sévérité dans le dessin et le style des draperies! quel caractère dans l'ensemble, combien il est noble, simple et austère!

Je ne veux point flatter un artiste qui m'est inconnu; je cherche des espérances pour notre patrie et notre gloire; je voudrais susciter des talens qui relevassent et la France et le siècle; et, sans les connaître, je m'adresse à ceux que je crois marqués d'un signe supérieur. Au milieu de la déviation universelle, M. Destouches me paraît être sur la route du vrai. Qu'il y

marche avec constance, mais sans trop de hâte. Je sais bien qu'une figure, qu'un tableau même n'est pas un gage infaillible ; nous avons vu après des essais du meilleur goût, des artistes qui semblaient nourris de vérité, se perdre dans les exagérations dont nos plus grands maîtres eux-mêmes n'ont pas su se défendre. Cependant trois figures aussi savamment disposées, ne sont pas l'effet du hazard ; elles annoncent une raison sûre ; une pâte aussi belle, un pinceau aussi ferme, demeureront toujours à M. Destouches. Qu'il soit aussi sage et aussi mesuré, qu'il pèche par le défaut plutôt que par l'excès de la couleur ; qu'il aille sur la terre classique y étudier une nature plus naïve et plus expressive que la nôtre ; qu'il y forme sa raison par la comparaison de tous les genres de beauté, et qu'il vienne ensuite rapporter à sa patrie un talent mûri par les chefs-d'œuvre et le ciel d'Italie.

II.

MM. Thomas. — De Bay. — Delaroche. — Gassies. — Frosté. — Guillemot. — Rouget. — Barbier - Walbonne. — Picot. — Callé. — Cogniet. — Franque. — Dubufe. — Delacroix.

L'exposition actuelle présente partout du bien, mais ce bien, mêlé de beaucoup de mal, ne peut être que rapidement signalé, car il faut le chercher dans un nombre infini d'ouvrages.

On remarque beaucoup de mouvement dans le tableau de M. Thomas, représentant *les Vendeurs chassés du Temple*, et surtout une figure qui, placée sur le premier plan, est repliée sur elle-même avec beaucoup d'habileté. Le Christ de M. de Bay, se distingue par l'expression, le dessin et la douceur de l'exécution. M. Chaix a donné un OEdipe dont le ton, quoique un peu obscur, est néanmoins vigoureux, dont le dessin est pur, et l'ensemble bien entendu. M. de Laroche a présenté une *Josabet arrachant le jeune Joas aux bourreaux*, la teinte est ardente, les expressions sont fortes, mais exagérées; un seul groupe, celui de deux enfans égorgés, est fort beau; mais il est fâcheux que le beau de ce tableau soit caché dans le fond.

Je ne sais combien de peintres ont montré

saint Louis en Afrique, comme si c'était là sa plus belle action. Tous l'ont présenté au milieu des pestiférés, et aucun ne me semble avoir complètement réussi. Il y a des qualités estimables dans celui de M. Vauthier. Le mourant, déjà tout verd et trop verd, que touche saint Louis, est d'une fort belle expression dans celui de M. Gassies. Le vieillard qui presse le bras de saint Louis, dans le tableau de M. Sheffer, est du plus grand caractère, l'ensemble est imposant et simple, mais un peu lourd. On voit une belle figure dans *le Martyre de saint Étienne*, par M. Frosté; c'est la femme agenouillée sur le premier plan.

On trouve la correction et la noblesse du dessin dans les deux ouvrages de M. Guillemot, *les Amours de Sapho* et *la Mort d'Hippolyte*. Mais dans le premier l'action est très-mal indiquée, et le ton est cru; dans le second, l'ordonnance est confuse et le ton sombre et grisâtre; le style est généralement beau dans les deux.

M. Rouget a montré saint Louis dans une situation beaucoup mieux choisie qu'aucune autre : Le roi juste est assis sur son trône; son visage a le calme de l'équité; à ses côtés est le roi d'Angleterre, et devant lui les barons anglais qui plaident leurs droits : saint Louis arrête le monarque qui veut parler, et se tourne vers les barons pour les entendre; rien de plus noble que son action, et de plus beau que l'expres-

sion de son visage. Ce tableau est sans contredit l'un des meilleurs de l'exposition : on n'a rien à lui reprocher sous le rapport de tous les genres de correction ; tout y est mesuré et sage ; mais le ton en est dur, l'ensemble extrêment lourd, et la disposition des groupes trop peu variée.

M. Barbier Walbonne, ancien et fidèle disciple de David, a offert, sous le titre du *Pêcheur napolitain*, un tableau qui frappe par sa singularité et ses piquantes oppositions de couleurs; le dessin énergique et pur rappelle l'école de David; la grâce du jeune enfant conduisant la barque, contraste parfaitement avec le caractère du pêcheur. Un art extrême est employé dans le jeu des lumières ; cette composition porte enfin les caractères d'une imagination forte et brillante. Cependant l'art n'a-t-il pas abusé de lui-même dans ce singulier ouvrage, et ne pourrait-on pas conseiller à l'auteur de ménager davantage un talent aussi remarquable. Conservant encore tout le feu de la première jeunesse, et possédant les meilleures traditions, M. Barbier peut se promettre les plus heureux succès, s'il s'adonne sérieusement à un art qu'il a trop long-temps délaissé.

Il est un ouvrage sur lequel je crois devoir m'arrêter à cause du sujet, car le choix des sujets est un point important dans la poétique des arts. Je ne sais s'il existe dans les tragiques familles de la Grèce, un personnage plus dramatique que celui d'Électre, de cette fille inconso-

lable qui, ne pouvant oublier le forfait de sa mère, consume sa jeunesse et sa beauté dans les pleurs, et, reléguée dans le palais de ses aïeux, attend son frère, le reconnaît dès qu'il s'y montre, le pousse à la vengeance, et lorsque Clytemnestre a reçu le coup mortel, lorsque Oreste est poursuivi des furies, le soigne, le console avec la tendresse d'une mère. C'est dans cette dernière situation que M. Picot a représenté Électre et Oreste. Le choix seul d'un tel sujet annonce l'imagination la plus poétique et le sens le plus délicat. Malheureusement l'exécution ne répond pas au sujet.

Jeune comme une sœur, tendre comme une mère, combien cette Électre pouvait être touchante! et quelle profonde et noble mélancolie pouvait se retracer dans les traits de cet Oreste, tout à la fois vertueux et coupable, entraîné dans le crime par l'horreur même du crime! Cette situation morale est unique, et les modernes romantiques, avides d'émotions fortes, l'ont reproduite sous toutes les formes afin de faire contraster le bien et le mal dans un même cœur. Quel profond abattement, quel douloureux repos le peintre avait à exprimer! Je n'aime pas à proposer l'impossible, et je ne suis pas de ceux qui veulent tout mettre sur un visage, comme certains commentateurs des anciens trouvent tout dans un mot, comme on trouve tout dans l'*Apollon*, le *Laocoon*, etc; cependant, un visage peut-être tel, qu'il fasse beaucoup sentir et

penser. L'Oreste est abattu, fatigué ; mais quel sentiment des convenances il fallait pour qu'il reposât dans les bras de sa sœur, sans trop peser sur elle, pour que les attitudes fussent chastes et nobles ! L'inquiétude d'Électre observant son frère, son anxiété mêlée de joie en le voyant s'endormir, donnaient lieu à tant d'expressions délicates et touchantes ! on est attendri en songeant à un tel sujet, mais il ne faut pas toujours regarder la toile où il est tracé. Les jeunes Grecques sont mal posées ; une seule qui tient sa lyre dans ses mains croisées, est dans une attitude convenable ; le Pilade est insignifiant ; mais l'ensemble de la scène est bien entendu ; le fond est fort beau ; l'effet général est calme, la couleur harmonieuse et douce, et assez de charme règne dans l'ensemble de la composition. C'est faire preuve de beaucoup de poésie que de choisir un pareil sujet ; mais il fallait être, pour le traiter, l'égal de nos plus grands maîtres.

Le Séjan de M. Callé, trop négligé dans les têtes, se distingue à un très-haut degré par l'ordonnance et la distribution de la lumière ; l'*Angélique et Médor* de M. Franque, par beaucoup de grâce dans l'expression et l'exécution ; *la Chasseresse* de M. Gogniet se fait remarquer par une exécution, j'ose dire admirable : on ne peut lui reprocher qu'un ton un peu sombre, mais ce ton est singulièrement ferme et harmonieux.

M. Dubufe a représenté *Psyché* ouvrant, après de longues hésitations, la boîte de la beauté.

Elle ouvre enfin, et à l'instant où la boîte cède sous ses doigts délicats, elle la regarde avec une curiosité naïve et empressée. Quelle grâce, quel naturel dans cette jeune fille obéissant au penchant de son sexe! M. Dubufe est doué au plus haut degré du talent de l'expression, c'est-à-dire qu'il est doué du premier talent du peintre. Sa couleur, quoique un peu grise, est douce, transparente et légère ; son dessin est pur, son pinceau facile et moelleux. Je le retrouve toujours le même dans *les Deux Savoyards* placés sur le seuil d'une porte. Sans partialité, ce petit morceau est délicieux par le mérite particulier à M. Dubufe, l'expression.

J'ai parlé de M. Drolling comme d'un homme consommé dans son art, de M. Destouches, comme d'un jeune artiste qui annonce le plus beau style ; à ces espérances il m'est doux d'en ajouter une nouvelle, et d'annoncer un grand talent dans la génération qui s'élève.

Aucun tableau ne révèle mieux à mon avis l'avenir d'un grand peintre, que celui de M. Delacroix, représentant *le Dante et Virgile aux enfers*. C'est là surtout qu'on peut remarquer ce jet de talent, cet élan de la supériorité naissante qui ranime les espérances un peu découragées par le mérite trop modéré de tout le reste.

Le Dante et Virgile conduits par Caron, traversent le fleuve infernal, et fendent avec peine la foule qui se presse autour de la barque pour

y pénétrer; Le Dante, supposé vivant, a l'horrible teinte des lieux; Virgile, couronné d'un sombre laurier, a les couleurs de la mort. Les malheureux condamnés à désirer éternellement la rive opposée, s'attachent à la barque. L'un la saisit en vain, et renversé, par son mouvement trop rapide, est replongé dans les eaux; un autre l'embrasse et repousse avec les pieds ceux qui veulent aborder comme lui; deux autres serrent avec les dents ce bois qui leur échappe. Il y a là l'égoïsme et le désespoir de l'enfer. Dans ce sujet, si voisin de l'exagération, on trouve cependant une sévérité de goût, une convenance locale en quelque sorte, qui relève le dessin, auquel des juges sévères, mais peu avisés ici, pourraient reprocher de manquer de noblesse. Le pinceau est large est ferme, la couleur simple et vigoureuse quoique un peu crue.

L'auteur a, outre cette imagination poétique, qui est commune au peintre comme à l'écrivain, cette imagination de l'art, qu'on pourrait en quelque sorte appeler l'imagination du dessin, et qui est tout autre que la précédente. Il jette ses figures, les groupe, les plie à volonté avec la hardiesse de Michel-Ange et la fécondité de Rubens. Je ne sais quel souvenir des grands artistes me saisit à l'aspect de ce tableau; j'y retrouve cette puissance sauvage, ardente mais naturelle, qui cède sans effort à son propre entraînement.

Ainsi, que MM. Drolling, Dubufe, Cogniet, Destouches, Delacroix, forment une génération nouvelle qui soutienne l'honneur de notre école et marchent avec le siècle vers le but que l'avenir leur présente.

III.

MM. Fragonard et Paulin Guérin.

La route des arts se trouve placée entre tous les excès; et, comme l'a si bien exprimé Horace, la crainte d'un écueil nous rejette dans un autre. C'est une route de sagesse qu'il faut faire au milieu des obstacles et des périls. Pour acquérir le grand dessin on devient académique, pour être naturel on manque de style et on devient trivial. A chaque instant il faut s'avertir, se distraire de la préoccupation de ses propres ouvrages, regarder le dessin, la couleur et le pinceau d'autrui, pour éclairer sa marche et s'assurer qu'on ne s'est pas égaré.

Ces réflexions me sont dictées par un artiste plein de mérite et doué surtout d'une qualité particulière, que je trouve assez rare dans l'école actuelle, c'est la véhémence et l'originalité de l'expression. M. Fragonard est sorti des traditions grecques; il est par rapport aux doctrines de l'école actuelle, ce que les romantiques sont aux classiques; avec cette différence pourtant que les classiques de la peinture me semblent avoir bien plus de raison que ceux de la littérature, car recommander le grand dessin de David, c'est recommander à la fois le beau et le vrai. Mais voici ce qui arrive à nos jeunes

peintres avec ces recommandations : ils parviennent à atteindre une certaine correction de style, et même une certaine élévation académique, mais leurs ouvrages sont insignifians comme des discours d'ouverture. Ils nous donnent avec des fronts grecs, et des corps hauts et déliés, d'assez belles statues sans expression et sans mouvement. Ils écrivent correctement, mais pour ne rien dire.

M. Fragonard a donné vers l'excès tout contraire; il dit beaucoup et même trop, mais en style maniéré et qui nous reconduirait vers cet heureux temps où Vanloo passait aux yeux de la cour pour un grand homme; car les princes se départaient en sa faveur de l'étiquette accoutumée. M. Fragonard ne nous ramènerait pas sans doute au modèle du dix-huitième siècle, mais il nous écarterait du beau type, et alors tous les écarts sont possibles; car s'il n'y a qu'une manière d'être vrai, il y en a une infinité d'être faux et absurde, et peu importe le genre d'absurdité. Il vaut mieux de froids et d'insignifians copistes, qui répètent ce que nous savons, que de brillans corrupteurs qui nous égarent, pour nous dire des nouveautés.

Il ne faut point appliquer directement ceci à M. Fragonard, qui est loin d'en être arrivé là ; mais je parle des résultats possibles, et il faut permettre au goût d'exprimer ses craintes, si on veut qu'il conserve sa sécurité. M. Frago-

nard a donné deux tableaux dont l'un représente *le Serment des Hongrois à Marie Thérèse*, et dont l'autre, beaucoup plus vaste, représente *les Bourgeois de Calais dans la tente d'Édouard.* Les deux tableaux sont très-bien ordonnés : dans le premier, Marie-Thérèse placée sur les marches d'un trône, et tenant son fils dans ses bras, reçoit avec dignité le serment empressé, ou pour mieux dire, passionné, des braves et généreux Hongrois. Quoique l'ordonnance de ce tableau ressemble beaucoup à celle du second, car Marie et Édouard se trouvent dans la même position, M. Fragonard a trop de fécondité pour qu'on puisse lui reprocher de se répéter. Mais si Édouard me semble un peu violent, Marie-Thérèse est froide ; l'action si véhémente des Hongrois s'arrête à elle et semble expirer sur les marches du trône ; elle ne leur montre pas même son fils ; et, d'après son caractère connu, il semble qu'elle aurait dû faire un peu plus que recevoir un serment, et paraître assister constitutionnellement à une cérémonie annuelle. Pour ces Hongrois, ils sont pleins de mouvement et d'une vivacité d'expression tout asiatique. Les uns ont la main sur le cœur, les autres sur la tête, il y en a un qui, se montrant au-dessus de ses compagnons, élève son sabre et ses deux mains ; quelques-uns sont debout, les autres à genoux, tous offrent le plus grand entraînement, et laissent voir dans les espaces qui les séparent, d'autres braves non moins entraînés

qu'eux. Il est impossible de mettre plus de variété et surtout plus de vérité dans l'expression véhémente, qui presque toujours est théâtrale. Il faut le dire malgré la pieuse colère des classiques, il est impossible d'aller au delà et d'exprimer en plus de manières et avec plus de naturel un même sentiment.

Édouard, debout sous sa tente, placé comme Marie sur des marches élevées, domine le reste des personnages, et s'emporte contre les bourgeois de Calais, rangés devant lui en victimes résignées. Édouard n'est pas froid comme Marie, mais il est peut-être un peu colère. Quoique sa tête soit d'ailleurs belle et énergique, il semble un peu trop déclamer; et si ce n'est lui, c'est sa pose, son costume, et surtout les plumes de son casque, qui déclament pour lui. La reine tombe aux pieds du monarque, et croise ses mains sur sa poitrine, tandis que lui sans la regarder gesticule au-dessus d'elle, en parlant aux bourgeois qui reçoivent avec calme ses violentes apostrophes. Cette reine qui supplie a peut-être les reins brisés, mais son mouvement est plein de naturel; son élan, son action, ses mains croisées sur le sein de son époux, tout est de la plus grande et de la plus originale beauté. Il n'y a pas moins de mouvement dans les autres supplians du tableau. On voit encore des expressions heureuses dans les divers personnages qui composent cette scène grande et dramatique, et on trouve surtout une noble résignation dans les victimes.

Qu'on le remarque bien, le style du tableau d'Édouard est le même que celui de Marie-Thérèse ; mais ce dernier est dans de petites dimensions, il ne présente aucun nu ; c'est en un mot un tableau de genre où l'idéal importe beaucoup moins que la vérité des mœurs, des costumes et des expressions. Dans les bourgeois de Calais nous touchons au grand historique : le grand style est de rigueur ici, et nous en sentons beaucoup plus l'absence à cause de la dimension et de la nature du sujet. Il y a dans ces bourgeois revêtus de je ne sais quelle toile grise, un dessin d'une prétentieuse noblesse qui n'a ni sévérité, ni véritable grandeur ; les têtes sont jetées dans je ne sais quel moule uniforme et peu élevé, quoique visant à l'être ; on sent qu'elles n'iraient point mal sur les épaules de nos jeunes et brillans petits maîtres. Enfin je vois là une tendance alarmante. Le peintre, en me fournissant une singulière échelle de comparaison, m'a donné lui-même les moyens de prouver la marche de son talent. Nous l'avons vu dans le genre, dans l'histoire moderne ; le voici dans l'histoire ancienne. En représentant l'*Héraclius* de Corneille, il ressemble étrangement aux tragiques Anglais ou Allemands, faisant parler les républicains antiques.

Ici les costumes du moyen âge, les armures chevaleresques ne déguisent plus la singulière affectation de son style ; le nu, les grandes et

les larges draperies en font ressortir toute l'inconvenance. C'est l'antiquité parodiée par le moderne romantisme.

Le mouvement extrêmement prononcé de l'un des deux jeunes amis, qui se présente à Héraclius et lui dit, *choisis si tu l'oses*, ce mouvement si prononcé ressemble à tous ceux que nous avons rencontrés, et qui se font sentir par beaucoup d'élan, par la poitrine avancée et la tête en arrière. Il semble que M. Fragonard a pour cette pantomime une prédilection particulière. L'attitude du père qui n'ose choisir est convenable, mais la position de ses mains, dont l'une est placée en croix sur l'autre, est affectée en voulant être naturelle ; et cela seul me porterait à croire, si je ne le voyais déjà, que M. Fragonard cherche souvent la nature à travers les singularités ; tandis que, quand on la connaît bien, on va droit à elle et sans détour. Il est certain qu'il la rencontre, et que personne n'a fourni plus de mouvemens nouveaux à la pantomime que M. Fragonard. Mais la manière, c'est-à-dire, l'affectation se fait apercevoir en lui ; et quoi qu'on remarque dans ses ouvrages une certaine élégance, on n'y retrouve plus le grand type républicain et héroïque de David. Prosternons-nous devant ce grand maître ; il était mieux qu'académicien, et son dessin, à ce qu'il paraît, est ausi rare que le grand vers de Racine.

Je ne prétends point nier le beau talent de

M. Fragonard, mais je me crois en droit de l'avertir, sinon lui, du moins ceux qui passent devant ses tableaux. Je lui ferai encore d'autres reproches : pourquoi cette vapeur répandue avec profusion sur sa toile? ce n'est point là du clair obscur, mais tout simplement de la fumée. Sans ce défaut, sans une excessive abondance de fourrures, sans l'inaction de Marie-Thérèse, et son plat et froid satin, le serment des Hongrois serait à mes yeux un ouvrage irréprochable, et l'un des plus originaux que l'art puisse produire.

On dirait à voir le singulier retour de certains défauts dans les œuvres de M. Fragonard, que son talent a des manies. Ce satin éclatant de Marie-Thérèse, qui forme un foyer de lumière au centre du tableau, se retrouve disposé de la même manière, en même lieu et pour un semblable effet, dans *les Bourgeois de Calais*. La reine prosternée aux pieds du roi, est vêtue de satin blanc, elle sert de réverbère au jour, et présente un milieu fade de couleur et fatigant de clarté. Cependant je ne veux refuser aucune justice à M. Fragonard, pour lequel j'aurais, je l'avoue, plutôt du penchant que de l'éloignement, car il répand dans ses ouvrages un certain charme qui attire l'œil. Je conviendrai donc qu'il distribue ses masses de lumière et d'ombre à merveille, et que ses bourgeois de Calais sont très-bien détachés sur le fond clair du tableau ; mais son talent qui me

séduit souvent est recherché : il force la pantomime, il rabaisse le dessin, et se couvre d'un espèce de nuage; enfin il ne procède pas franchement, comme devrait toujours faire la véritable force. Quoi qu'il en soit, ce talent est l'un des plus remarquables de la génération actuelle, il est quelques expressions et quelques mouvemens de ses figures que je n'oublierai jamais, car ce sont les plus originales et les plus vraies que j'aie encore rencontrées en fait d'expressions véhémentes. Il faut donc conjurer M. Fragonard, dans son intérêt et le nôtre, de corriger son style, de renoncer à toute affectation, de mettre de côté les petits moyens, ruse ordinaire des petits talens.

Je me hâte d'arriver à un artiste du plus solide mérite, qui a porté naguère vers le genre historique un pinceau formé par une longue pratique et de profondes études. M. Paulin Guérin, connu déjà par son Caïn et par de superbes portraits, a choisi un sujet homérique de la plus grande difficulté, et il faut lui tenir compte plutôt des grands moyens qu'il y a déployés, que du résultat qu'il a obtenu.

Vénus éprise d'amour pour Anchise, s'offre à ses regards dans une demeure retirée de l'Ida, et sous les traits d'une jeune vierge, fille mortelle d'un roi de Phrygie : elle lui raconte que Mercure l'a enlevée du milieu de ses compagnes, et l'a transportée dans ce lieu, en lui disant, d'après un oracle, qu'elle était destinée à devenir

l'épouse d'Anchise. Le mortel favorisé de la déesse est transporté d'amour à sa vue, et la presse de céder à ses vœux. Un genou déjà posé sur sa couche, il saisit le beau bras de la fausse nymphe et l'attire à lui, tandis que l'Amour la pousse par derrière avec un regard malicieux.

Tel est le sujet choisi par M. Paulin Guérin. Ce sujet me semble malheureux en ce que les yeux ont plus de pudeur que l'imagination, et qu'en fait de scènes érotiques, la poésie peut aller beaucoup plus loin que la peinture; car la poésie rappelle des images, la peinture au contraire les montre réellement aux yeux. Cette différence est très-grande, et M. Paulin Guérin, doué de l'intelligence la plus prompte et la plus étendue la sentira sans doute. Si Anchise n'avait pas posé un genou sur la couche, on n'eût pas compris le sujet, et le genou posé est déjà trop significatif; il blesse la pudeur. Ce n'est point en moraliste que je fais une telle observation, mais dans l'intérêt même des scènes voluptueuses, qui exigent une grande réserve, un goût délicat, et qui veulent enfin être voilées pour en être plus piquantes. On ne peut sans doute employer plus d'art que ne l'a fait M. Guérin pour expliquer son sujet. On sait bien ce que veut Anchise, on le sait trop. Vénus, il faut l'avouer, ressemble peu à une novice; on voit qu'elle a trompé Vulcain son époux; que depuis Mars, elle a passé dans les bras de plus d'un amant, et

qu'en un mot elle a usé de toute la licence divine. Pour Anchise, son visage exprime un désir un peu ardent; ce désir est vrai, mais plutôt âpre que voluptueux. Le jeune Amour, de son côté, n'a que le corps d'un enfant, mais il a le visage d'un vieux méchant. Quant à sa présence ici, elle est plus ingénieuse que poétique; elle est un commentaire à un sujet qu'il fallait rendre sensible par les circonstances les moins cyniques. Comment fallait-il faire, dira M. Guérin? Choisir un autre sujet qui convînt mieux et à la peinture et à son talent où la force domine plus que la grâce.

Si l'on examine en effet le mérite de ce tableau sous le rapport de l'art, on y découvre deux corps superbes; un torse d'homme du plus beau dessin, une fille grecque qui eût charmé tous les dieux de l'Olympe; deux bras, ceux de Vénus, qui sont ravissans de forme et de blancheur, et dont l'un surtout, enlacé avec celui d'Anchise, présente le plus heureux contraste. Il est impossible de mettre plus de relief dans un tableau, car toutes les figures sortent de la toile; la couleur avec beaucoup d'éclat conserve assez d'harmonie; tous les accessoires sont ajustés avec beaucoup de simplicité et de goût. Que de talent perdu dans un sujet malheureux! Il faut le dire à M. Guérin; il a une rare intelligence, une extrême facilité à concevoir, un talent d'exécution supérieur; il est dans toute la force de l'âge et de l'imagination,

il ne lui faut plus qu'appliquer heureusement des facultés puissantes. Mais tous ses ouvrages le prouvent, les sujets énergiques lui conviennent mieux que les sujets gracieux. Le superbe groupe de la femme et des enfans dans Caïn, témoigne assez qu'il est surtout capable des expressions fortes et terribles. Pourquoi vouloir dépouiller ses avantages naturels et poursuivre inutilement ce que la nature nous a refusés ?

IV.

De la naïveté dans les arts. — De M. Hersent.

Il est ordinaire à l'âge mûr de regretter l'enfance. Nous, peuples vieux et civilisés, nous aimons à nous reporter vers ces temps où les hommes cultivaient leurs champs de leurs mains, se nourrissaient du lait de leurs troupeaux, où les jeunes filles allaient en commun puiser l'eau à une même fontaine, et y laver leurs voiles. Il y a pour nous un charme infini attaché à tout ce que la nature nous porte immédiatement à faire. C'est elle sans doute qui nous conduit à penser, et à mettre le calcul dans tous nos mouvemens; mais rien ne nous charme dans ce qui est réfléchi. C'est ou la prudence qui nous fait calculer nos actions, et la prudence est utile, mais ne plaît pas; ou la vanité qui nous avertit qu'on nous regarde, et la vanité est ridicule. Voyez une belle femme : que de grâces dans ses mouvemens prompts et inspirés par une humeur vive! S'aperçoit-elle qu'on la regarde, alors elle étudie sa démarche, veut s'entendre avec elle-même, et c'en est fait, le calcul a fait évanouir les grâces.

Chez les premiers peuples, les classes n'étant point distinguées, les habitudes sont les

mêmes; tous les soins de la vie sont également nobles; le poëte qui peint ces mœurs n'a point à choisir. Il est diffus, car l'esprit n'est point encore prompt ni rassasié. S'il souffre, s'il aime, il le dit naïvement, et là tout mot a sa valeur au sein de la vérité. Telle est la poésie des premiers temps. Sans calcul, sans art, les poëtes racontent leur vie elle-même telle qu'elle est; tout y est noble, parce que rien n'était à retrancher; tout y est touchant, parce que tout y est réel; rien ne leur a coûté, car ils n'ont rien combiné ni choisi; ils ont dit ce qui était, et en poésie comme dans les sciences, le fait nettement et simplement rendu est plein de vérité et de charme. Aussi la poésie de tous les premiers peuples se ressemble; dans le nord ou le midi, dans les anciens et les nouveaux âges, pourvu que les peuples commencent, ils sont les mêmes. Homère, Ossian, les patriarches ont la même poétique, c'est-à-dire qu'ils n'en ont aucune; ils chantent comme l'oiseau vole, comme l'enfant joue, comme toute la nature travaille, par instinct et par besoin.

Nous, peuples chargés de pensées et de soins, divisés en grands et en petits, en savans et en ignorans, sans cesse observateurs et observés, nous sommes contraints de nous cacher sous des formes générales et convenues. Et lorsque nous voulons saisir et peindre cette nature, il faut la chercher péniblement dans les souvenirs du passé, dans nos enfans lorsque toute vive en-

core, elle n'a pas été étouffée en eux ; dans les classes ignorantes, qui n'ont pas appris à se déguiser ; enfin il faut l'épier sans cesse pour la saisir partout où elle s'échappe. C'est à nous qu'il faut du génie pour être naturels et simples, comme ceux qui ne songeaient pas à l'être. Le poëte est aujourd'hui un homme de peine, tandis que dans les premiers âges, il n'était qu'un homme plus vif, plus prompt et plus discoureur que ses contemporains.

Cependant dès qu'une direction se prononce chez un peuple et qu'on commence à y cultiver un art, il y a, dans le début, de ces mouvemens de nature qu'on appelle naïfs ; ainsi quand les arts se réveillent en Italie, quand la littérature se développe en France, on voit reparaître la simplicité, l'abandon et le naturel des premiers temps.

La naïveté des peintres italiens, a été mêlée d'inconvenances, car on ne peut pas avoir tout à la fois la réflexion et l'abandon. L'art a vieilli depuis, et il est devenu plus sage, mais moins naïf ; on a vu chez les grands maîtres de la nouvelle école l'idéal et le vrai unis ensemble ; mais tout ce qu'ils ont pu a été de réunir le naturel à la raison de l'âge mûr. Il ne faut point regretter ce qui ne peut plus exister, nous ne pouvons point être à la fois enfans et hommes. Cependant il est des génies heureux qui conservent quelques traits de ce premier âge : on a vu La Fontaine écrire comme au premier temps

du monde; et on voit aujourd'hui un peintre, M. Hersent, unir une simplicité naïve au goût le plus réfléchi. Il a choisi son dernier sujet dans la Bible, et nulle part il ne pouvait en trouver de plus convenable à son talent.

La bible offre les annales d'un peuple pasteur et agricole, qui eut la plus simple et la plus noble des croyances, des mœurs caractérisées, et une imagination grande et mélancolique. Là se trouvent les plus charmantes pastorales que les peuples nous aient laissées. Aucune poésie, en effet, n'est comparable au récit si simple de Ruth et Booz. Ce morceau a eu le sort des belles choses; d'inspirer tous les talens, de soutenir les faibles et d'élever les plus grands au-dessus d'eux-mêmes. Je ne crois pas en effet que M. Hersent ait rien produit de comparable à son dernier tableau représentant Ruth et Booz.

Dans le temps d'un seul juge, dit la Bible, il y eut une famine; un habitant de Bethléem se retira chez les Moabites, et s'y établit avec sa famille; il mourut laissant sa femme Noëmi, avec deux fils. Ceux-ci prirent deux épouses de la race moabite; l'une se nommait Orpha et l'autre Ruth. Au bout de dix ans, ils moururent, et leur mère demeura privée de son époux et de ses deux fils. Elle se leva alors, et voulut retourner dans sa patrie, car elle avait ouï que le Seigneur venait enfin de tourner ses regards vers son peuple, et de lui rendre la

nourriture. Elle revint donc avec ses deux brus, et s'arrêtant sur la route de Juda, elle leur dit : retournez, mes filles, chez votre mère; que le ciel vous fasse comme vous avez fait à mes fils et à moi; qu'il vous donne le bien-être dans la maison de nouveaux époux; retournez, je suis accablée d'années, je ne puis plus enfanter, et quand je pourrais concevoir cette nuit même, vous seriez arrivées à la vieillesse, avant que mes derniers-nés eussent atteint la puberté : partez, mes filles, la main de Dieu est levée sur ma tête. — Les deux brus pleurèrent alors abondamment. Cependant Orpha embrassa sa belle-mère et partit. Mais Ruth s'attacha plus fortement à Noëmi, et Noëmi lui dit : Ta compagne retourne à son peuple et à son Dieu, retourne avec elle. — Ne m'obligez pas à vous quitter, répondit Ruth; où vous irai, j'irai; où vous fixerai vos pas, je fixerai les miens; votre peuple sera mon peuple, et votre Dieu mon Dieu. — Noëmi la voyant si résolue ne voulut pas la détourner plus long-temps; elles partirent ensemble et regagnèrent Bethléem. A peine arrivées, le bruit s'en répandit dans toute la cité; et en les voyant, les femmes s'écriaient : « Est-ce là Noëmi ? — Mais celle-ci leur répondait : Ne m'appelez pas Noëmi, car Noëmi veut dire belle ; ah! n'appelez pas belle celle que le ciel a chargée de douleurs et d'humiliations.

C'était le temps de la moisson : l'ancien époux

de Noëmi avait un parent riche et puissant nommé Booz. Ruth dit à sa belle-mère : Si vous le voulez j'irai à travers les champs cueillir les épis échappés aux moissonneurs, j'irai partout où je trouverai un père de famille indulgent. Allez, ma fille, lui dit Noëmi. Ruth s'en alla dans le champ de Booz, et là elle glanait derrière les moissonneurs. Booz arrivant alors de Bethléem demanda à ses serviteurs quelle était cette jeune fille, et ils répondirent : c'est cette Moabite qui a suivi Noëmi des pays lointains ; elle a demandé à cueillir les épis négligés, et depuis le jour elle n'a pas quitté le travail. Alors Booz se retournant vers Ruth : Ma fille, ne va pas dans un autre champ que le mien, joins-toi à mes serviteurs, suis-les partout où ils auront moissonné ; j'ai dit qu'on ne te fît point d'outrages. Si tu as soif, bois avec eux. — Alors Ruth s'agenouillant en sa présence : D'où me vient tant de faveurs ? comment une pauvre étrangère a-t-elle pu trouver grâce à tes yeux ? Je sais, lui répondit Booz, tout ce que tu as fait pour Noëmi ; on m'a dit que pour la suivre tu avais quitté tes parens, la terre qui t'avait vu naître, et que tu es venue chez un peuple qui t'était inconnu. Que le ciel te rende ce qui t'est dû ; le Dieu vers lequel tu t'es réfugiée te recevra sous son aile. Et il ajouta : Quand l'heure du repos sera venue, assieds-toi à ma table et mange mon pain. — Elle s'assit donc à côté des moissonneurs, rassasia sa faim, et retourna au champ cueillir les épis. Booz ajouta à ses servi-

teurs : Si elle veut moissonner avec vous, laissez-la moissonner ; ou bien laissez tomber de vos mains des épis, afin qu'elle n'ait aucune honte à les recueillir. Ruth se retira vers le soir chez Noëmi, et lui dit quel champ et quel possesseur elle avait trouvé. Que le Seigneur bénisse Booz, s'écria Noëmi, puisqu'il se souvient de ceux qui ne sont plus. Ruth retourna le lendemain chez Booz, et recolta le froment, jusqu'à ce que la moisson fut achevée. Enfin Noëmi lui dit : Ma fille j'ai songé à ton bonheur ; ce Booz est notre proche ; lave et soigne un peu plus tes vêtemens, et rends-toi ce soir sur son aire ; mais ne te montre pas à lui avant la fin de son repas. Quand il ira se livrer au sommeil, remarque bien le lieu, aie soin de t'y rendre, soulève le manteau qui le couvre, et couche-toi par-dessous. — Ce que vous dites sera fait, répondit Ruth. En effet lorsque Booz eut pris son repas et qu'il fut égayé par la boisson, il alla se livrer au sommeil non loin du lieu où reposaient ses serviteurs. Ruth le suit, et, soulevant son manteau se place auprès de lui. Voilà que vers le milieu de la nuit Booz s'éveille, et surpris de trouver une femme à ses pieds, lui dit : Femme, qui es-tu ? — Et celle-ci lui répond : Je suis Ruth votre servante, jetez sur moi votre manteau, car vous êtes mon plus proche parent. — Fille bénie de Dieu, lui répondit Booz, ne crains rien ; je ne repousse pas la parenté, je serai ton époux ; mais tu as un plus proche parent que moi ; s'il

n'exige pas son droit, sans aucun doute, je t'accepte.

C'est ce moment où Booz s'éveille, que M. Hersent a choisi. C'est le milieu de la nuit : Booz est étendu sur un monceau de gerbes; une tente suspendue à un palmier couvre sa tête ; la lune répand dans les champs une lumière douce et veloutée, à la faveur de laquelle on distingue des moissonneurs endormis au milieu des sillons; un rayon brillant éclaire l'intérieur de la tente où repose le bon patriarche ; il se relève en s'appuyant sur un bras, soutient de l'autre le manteau sous lequel Ruth s'est placée, et contemple avec une bonté paternelle cette jeune femme qui, la main sur le cœur, lui dit avec une expression chaste et naïve : Je suis Ruth, votre servante, jetez sur moi votre manteau, car vous êtes mon plus proche parent. — Le consentement de Booz est dans son regard. Oui, lui dit-il ; fille qui n'as pas quitté le riche quand Dieu l'a fait pauvre, tu partageras ma couche.... Les arts n'ont rien produit de plus vrai et de plus touchant que ce groupe délicieux. Pour tout rendre, en un mot, c'est la Bible elle-même, avec sa naïveté, son antique simplicité, et je ne sais quoi de patriarcal qu'on ne retrouve que sous l'antique palmier d'Israël.

On n'analyse pas la grâce et la naïveté : elles sont, ou ne sont pas, sans qu'on puisse dire pourquoi. Je me bornerai donc à répéter que jamais on ne fut ni plus vrai ni plus touchant

que l'est M. Hersent dans ce tableau. Je puis cependant analyser les caractères : Booz a les traits graves et doux d'un vieillard bienfaisant ; et malgré son âge il conserve encore cette force qui, dans ces heureuses fictions du passé, se trouvait réunie à la sagesse ; car, pour aujourd'hui, l'homme sait lorsqu'il ne peut plus, et quand il peut il ne sait pas encore. Ruth a dans son abandon une grâce charmante, et toute la chasteté des mœurs primitives. Ses traits asiatiques sont pleins de sentiment ; son attitude est décente ; sa prière arrive bien au patriarche qui lui-même en se retournant vers la jeune Moabite, se montre assez à elle pour la rassurer, et assez au spectateur pour en être aperçu. Les deux attitudes ne pouvaient être plus convenables et offrir des lignes plus heureuses.

Outre cette naïveté des expressions, il en est une autre qui ravit les dessinateurs, autant que celle des expressions ravit les poëtes ; c'est la naïveté du dessin. La belle poitrine de Booz, le sein charmant de Ruth, son bras et surtout son pied qui semble ravi à Raphaël, sont de la plus grande pureté, et de cette pureté non académique que l'art nomme naïve parce qu'il n'a que ce mot pour la caractériser. Sous ce rapport je ne ferai qu'un reproche à M. Hersent, c'est d'avoir donné trop de maigreur et de sécheresse au bras sur lequel s'appuie Booz. La main s'allonge comme le bras, et offre un aspect désagréable. Heureux ! M. Hersent,

de ne commettre que les fautes que sa condition faillible impose à l'homme !

La couleur de ce tableau est d'une finesse, d'une légèreté, d'une transparence extrême. Les tons errent sans affectation, et se reportant d'une partie sur une autre, charment l'œil par une foule d'harmonies. Le coup de lumière est supérieurement dirigé, et il n'éclaire que le drame, c'est-à-dire le haut du corps de Booz et la tête et le sein de Ruth. Le reste s'aperçoit doucement à travers une ombre forte, mais transparente; quelques traits d'une lumière argentée se font sentir sur la vigne qui s'unit au palmier auquel est suspendue la tente, et marquent bien la nature et la direction du jour; il y a en un mot, poésie dans les idées et l'exécution. Mais je ferai encore un reproche, et celui-ci est grave. Je n'accuserai pas le traitement de la couleur qui, au contraire, est admirable, mais sa nuance qui est noire et verdâtre, et produit un effet si repoussant qu'au premier instant on est rejeté loin du tableau. J'entends déjà la réponse de M. Hersent; il est nuit, dira-t-il, et je ne puis pas faire que la nuit ressemble au jour. —Sans doute l'art de M. Hersent ne peut changer les choses; mais ne pouvait-il pas faire que cette clarté nocturne fût un peu plus douce ? Je sais bien qu'en fixant quelque temps des yeux ce délicieux ouvrage, on s'habitue à cette nuit, on finit par y voir clair, et on sent tout le charme de cette vapeur répandue dans le fond, de ce

velouté du soleil des nuits; mais le premier instant est pénible, et si M. Hersent me dit qu'il faut être vrai avant tout, je ne lui ferai qu'une objection.

Il faut être vrai, sans doute, et on ne doit pas peindre minuit comme midi. Cependant il est des choses que l'art ne fait qu'indiquer sans les rendre avec une servile exactitude. Si on était vrai en imitant les effets de nuit, on ne remplirait un tableau que de masses noires, non pas seulement confuses, mais opaques, et sans dessin, qui se distingueraient tout au plus par leur silhouette sur les parties éclairées. Pendant le jour la lumière abondamment répandue dans l'air, montre tous les objets et s'infuse dans les cavités mêmes où ses rayons directs ne pénètrent pas. La lumière lunaire au contraire rayonne directement, n'éclaire que les objets placés sur sa route, prononce fortement les ombres, parce qu'elle ne les adoucit pas en y pénétrant comme celle du soleil par infusion, si j'ose dire. Aussi les ombres portées pendant la nuit, sont fortes sèches et tranchées. Comment donc, s'il avait voulu être vrai, M. Hersent aurait-il pu répandre sur la toile des reflets si doux et une si agréable transparence? Si donc il s'est éloigné quelque peu de la vérité matérielle pour l'effet de son tableau, pourquoi n'a-t-il pas songé à adoucir le ton dominant? On peut faire la nuit de plus d'une nuance, pourquoi la faire si froide et si dure?

Je propose mes doutes à M. Hersent. Il faut bien que son œuvre ait quelques défauts, car elle ne serait pas humaine ; peut-être ceux que je lui reproche ne sont pas les véritables, mais certainement elle doit en avoir, et pour moi ces défauts obligés, je les vois dans le bras de Booz, et le ton général de la couleur.

Je n'insisterai pas davantage, car je suis triste en songeant qu'il faut que l'homme ait failli même dans un chef-d'œuvre ; je dirai à M. Hersent, qu'il peut se livrer à la faiblesse de tous les pères pour le dernier-né ; oui, le tableau de Ruth et de Booz est son plus bel ouvrage, et on peut lui assurer qu'il fait des progrès, que son talent se développe.

Ce talent est l'un des plus caractérisés qui puisse paraître dans les arts ; sage, mesuré, habile, il a toutes les qualités d'un siècle viril, avec tous les charmes d'une heureuse enfance, la naïveté et la simplicité d'expression. Qu'il continue donc la même route, qu'il nous reporte sous la tente israélite ; avant d'avoir vu ce tableau, je n'avais pas encore aussi bien respiré l'air embaumé de ces régions où naît l'encens, où s'élève le palmier, où les patriarches vivaient plusieurs siècles, et voyaient blanchir la barbe de leurs enfans, au milieu d'une postérité nombreuse.

V.

Corinne au cap Misène, par M. Gérard.

Le roman de *Corinne* passe pour la composition la plus entraînante d'une femme célèbre, qui a surpris son siècle par la force et la vivacité de son organisation, et surtout par une hardiesse de pensée étrangère à son sexe. Mobile, ardente, dirigée par le hasard de son éducation vers les objets élevés, madame de Staël porta dans les hautes régions intellectuelles, toute la personnalité d'une femme, répandit beaucoup de chaleur et d'aperçus brillans, ce qui suffit à la multitude qui veut être émue et éblouie; mais elle n'égala jamais la passion profonde de Rousseau, la passion douce de Bernardin de Saint-Pierre, ne fit sur tous les sujets que des tentatives qu'on prit pour des résultats, n'eut jamais cette grâce naturelle de l'être qui est resté à sa place, et fut punie de ne pas l'avoir gardée par l'absence de charmes, par le désordre d'esprit et par une célébrité dont l'homme le plus fort peut à peine supporter le poids.

Les observations de madame de Staël sur la société sont justes, piquantes et saisies de très-haut, mais sa poésie est fausse; aussi Delphine me semble préférable à Corinne. Cependant si l'on est toujours bien quand on est soi, madame

de Staël devrait avoir atteint la perfection dans Corinne, où elle s'est mise en épopée. Mais elle a été trop elle-même, et s'est livrée trop franchement à tous les excès de son esprit. Sans doute la situation est heureusement choisie : une femme qui veut exercer l'empire de son sexe, et atteindre en même temps à la haute destinée des hommes, qui sent vivement et rend de même, ne pouvait être mieux représentée que par une improvisatrice italienne, mieux placée qu'à Rome, et mieux opposée qu'aux Français et aux Anglais, qui les uns et les autres réduisent la femme à son véritable rôle, celui de charmer la famille. Madame de Staël satisfit là sa haine contre l'esprit français, adressa de tendres reproches aux Anglais sur leur sévérité envers son sexe, et put parler longuement des arts et de la nature avec plus d'imagination que de vérité.

Livrée à ce goût mystique des Allemands qu'on appelle aujourd'hui *le genre impressif*, et qui consiste, non à produire des sensations, mais à raconter éternellement celles qu'on éprouve, madame de Staël n'a pas mieux réussi que tant d'autres à décrire l'Italie ; elle a exprimé ses impressions au lieu de faire voir la terre qui les produisait. Les anciens ont peint ; Bernardin de Saint-Pierre a peint aussi, et ils n'ont pas compté un à un les mouvemens de leurs cœurs ; c'est ce qui a donné tant de réalité et de vivacité à leurs tableaux.

Un grand artiste qui réunit à une puissante imagination une raison supérieure, et j'entends par raison, non la fécondité des aperçus, mais la juste et profonde science des choses, a conçu l'heureuse idée de dégager le beau sujet de *Corinne* du mysticisme de la poésie nouvelle, en le transportant sur la toile. Il a rendu en traits sensibles la beauté, la mélancolie, la passion et l'enthousiasme des arts, sous le ciel de Naples, sur les rives de Bayes, en présence du Vésuve, et il a donné à tout cela la réalité et la sublimité des formes.

Si telle était son idée sous le rapport poétique, il en avait encore une autre plus particulière à son art. Toujours on a revêtu la nature humaine à l'antique, et quelque beaux et vrais que soient les Grecs et les Romains dans David, j'y vois des types étrangers, des abstractions de dessin représentant des abstractions morales, et, quoique saisi d'admiration, je ne suis pas touché. Quoi donc ! par le malheur de nos costumes et de nos habitudes, n'y aurait-il chez nous ni grandeur ni noblesse extérieure ! Les sentimens généreux qui animent quelquefois nos cœurs, les pensées profondes qui nous occupent, ne pourraient pas se rendre avec nos visages et nos vêtemens ! N'y a-t-il plus aujourd'hui de nobles traits, de belles formes, et telle manière de jeter autour de nous de gracieux voiles, qui parent nos corps sans les défigurer.

Telle est la question élevée par un peintre

qui, après avoir donné tant de chefs-d'œuvre, occupé la renommée par un tableau qu'on a nommé une épopée, semblait ne pouvoir plus aller au-delà. Cependant il a voulu offrir l'idéal moderne, et, sans franchir les siècles, nous transporter dans le monde des arts. En effet, approchez-vous de ce ciel français qui brunit la peau et enflamme le regard ; avancez encore, traversez les Alpes, courez à Florence ou à Rome ; les lignes du visage se développent ; à un teint brun, à un œil vif se joignent de grands traits ; écartez les incorrections, mais laissez les traces de la passion que Raphaël effaça dans ses vierges, et vous avez l'idéal moderne, vous avez *la Corinne* : cette Corinne est votre contemporaine ; en faisant quelques lieues, en traversant quelques monts, vous pouvez la voir et entendre ses chants divins.....

Le soleil vient de disparaître à l'horizon ; de légers nuages portant encore quelques restes de lumière errent dans un ciel vaste ; le Vésuve pousse une fumée lente ; une mer azurée se meut doucement sous un vent frais ; quelques voiles de pêcheurs se montrent dans l'éloignement ; l'obscurité s'étend sur la nature : c'est le moment du jour que le Créateur a réservé pour la fin des travaux ; le cœur se recueille ; les impressions sont moins troublées et plus profondes.....

Sur un tertre élevé, et sur les débris d'une colonne qui jadis fut debout avec les Romains,

une femme non point timide et virginale comme la Psyché qui s'étonne du premier baiser de l'Amour ; mais jeune et belle, et dans cet âge où l'on connaît son cœur, une femme est assise, ou plutôt négligemment jetée sur l'antique pierre. Je la vois par derrière, je n'aperçois pas son sein, mais elle retourne sa tête vers le ciel, et montre son visage où règnent la douleur et la beauté. Son bras magnifique parcourt son corps, et vient se reposer sur une lyre d'or placée à ses pieds. Non loin d'elle un jeune homme, dont les traits ont plus de noblesse que de force, n'ose approcher ; faisant un pas en avant, il contemple avec passion cette femme inspirée. A ses côtés, un bel Albanais, qui semble vêtu de dépouilles grecques, attend la parole harmonieuse ; de jeunes femmes écoutent avec émotion ; et derrière eux tous, un homme d'un visage grave et attendri, immobile et sans vouloir s'approcher, donne une attention profonde ; enfin des Napolitains accourent avec un naïf empressement pour écouter ces chants dont ils ont besoin.

Comme eux tous, je fixe mes regards sur cette femme admirable ; il est passé l'âge des merveilles ; je ne lui dirai pas qu'elle est une divinité cachée sous les traits d'une mortelle : non, elle est fille comme nous, de la terre et du malheur. Son costume est à peu près celui de nos sœurs et de nos épouses ; je la connais presque sans avoir rencontré cependant la même per-

fection. Malheureuse femme ! que de douleurs dans son sein ! que de reproches elle doit adresser à cette nature qui la fit si belle et si passionnée ! Mais elle porte son regard vers le ciel, et à cet aspect sa douleur s'élève, s'ennoblit et se détache d'elle-même. Elle est près du tombeau de Scipion ; elle est près du lieu où périt Agrippine, où vécut Cicéron, où reposa Virgile, et tant d'hommes qui ont passé, grands, malheureux et mortels ; elle déplore la condition humaine ; elle va, dans son langage sublime, élever vers le ciel la plainte de la terre. Son enthousiasme douloureux augmente, son œil est humide, sa bouche est entr'ouverte ; quelques boucles de cheveux n'inondent pas, mais accompagnent son front, et y flottent en désordre ; le vent souffle et agite son schall de pourpre ; je suis à Naples, au cap Misène, en présence du Vésuve, aux pieds de Corinne ; elle va chanter, elle chante, car je sens, je devine tout ce qu'elle va dire.....

Plus je contemple ce chef-d'œuvre, plus je vois que c'est parce que le peintre a su ménager son art qu'il est parvenu à le rendre tout-puissant. C'est en se trompant sur la portée de leurs moyens que les artistes ont toujours manqué leur effet. Tout ce qui est violent devient convulsif et n'a jamais été bien rendu par les formes sensibles. Je le demande, quelles sont les têtes les plus vantées dans les arts du dessin ?... Celles de la Niobé et du Laocoon sont admirées

pour leur expression contenue ; la sainte Sophie ne chante pas, elle écoute le ciel et elle est ravie ; le Christ transfiguré révèle une puissance divine et calme ; le Léonidas est dans une profonde rêverie ; je prends enfin tout Lesueur à témoin, il n'y a de possible à la peinture que les expressions reposées ; elle a bien rendu l'extase, la componction religieuse, la réflexion profonde, l'abattement de la douleur, le sommeil, la mort même, témoin l'Attala, mais jamais les expressions violentes ; c'est au peintre à faire deviner ce qu'il ne peut rendre avec les moyens bornés de son art.

Corinne, s'attendrissant à la vue du ciel et de la nature, Corinne se préparant à chanter, me fait tout apercevoir ; elle n'est point en scène, je l'y surprends, elle ne sait pas que je la regarde. Il faut en convenir, c'est souvent le ridicule de la composition qui nous fait trouver tant de naïveté dans l'ancienne école ; cette composition est quelquefois si bizarre, que nous voyons bien que le peintre n'y a pas songé, et c'est pour nous la naïveté, car son caractère est de ne pas songer à elle-même. Mais ici, sans se montrer, l'art bienfaiteur inconnu a ménagé toutes les convenances, et a produit une figure naturelle, tandis que l'imagination du peintre la faisait belle et inspirée. Corinne n'est pas transportée, mais attendrie ; elle ne chante pas, elle va chanter ; elle pouvait montrer son beau corps, elle le cache ; elle tourne le dos au spec-

tateur ; mais à ses belles épaules, à sa taille gracieuse et pourtant forte, on devine un corps magnifique, on en suit les lignes dans son mouvement si voluptueux et si abandonné. Je ne verrais pas même son visage, mais elle revient sur elle-même, se retourne vers le ciel, et, par le même mouvement, présente sa tête au spectateur et à la lumière. Et cette main rejetée en arrière, qui, dans son action indécise, cherche comme son esprit la pensée et la parole ; et cette lyre, cette draperie si convenablement ajustée, tous ces accessoires enfin, combien ils sont heureux et dignes de Corinne !

Parlerai-je des autres personnages ? ils ne sont rien, car c'est Corinne qui est tout. Dans le tableau comme dans le poëme, c'est Corinne qui aime, qui souffre, qui a la beauté, le génie, et point le bonheur. Mais cet Oswald, prêt à monter sur le tertre, et ne l'osant pas ; cet Oswald, chez lequel on voit des sentimens profonds et un caractère faible, est bien cet amant qui tourmente Corinne de ses irrésolutions, qui voudrait lui donner le bonheur et n'ose le lui promettre. Je sais bien qu'Oswald n'est pas là tout entier avec ses scrupules, ses combats si bien tracés par madame de Staël ; mais le peintre n'a qu'un instant, qu'une pose et qu'un visage. Oswald, dans le tableau, contemple et craint de s'avancer, il est tout Oswald, du moins tout ce qu'il pouvait être en peinture. Et cet homme, déjà vieilli par l'âge, qui se montre à

peine entre Oswald et le jeune Albanais, est bien ce prince de Castel-Forte, cet ami discret qui se résigne à son âge, se place à l'écart, aime Corinne en silence, et, quand elle a été malheureuse par les autres, vient la consoler et lui offrir ses soins généreux.

Ce second plan, séparé du premier et presque annulé dans la demi-teinte, paraîtra une hardiesse aux peintres ; mais cette hardiesse était celle du sujet ; et si d'ailleurs il est en proportion de dessin et de couleur avec la première figure, s'il s'y rattache par l'attention que tous les personnages donnent à Corinne, que reste-t-il à lui reprocher ?

Parlons des beautés techniques. Corinne est un des corps les plus parfaits que le dessin ait enfermé dans ses lignes ; le costume est la traduction littérale du costume de nos femmes en draperies pittoresques. Toutes les difficultés du sujet sont vaincues ; le pinceau est celui de M. Gérard, et je suis honteux de dire à l'auteur d'un chef-d'œuvre qu'il a écrit correctement. Parlons de la lumière et de la couleur.

Beaucoup de peintres n'auraient pas manqué ici d'éclairer l'extrémité des lignes de manière à faire circuler un filet brillant autour d'une masse d'ombre. M. Gérard s'en est bien gardé ; il a fait pénétrer la lumière abondamment, et assez pour éclairer la moitié des figures. Quant à la couleur, elle est forte et douce, la carnation est vigoureuse ; ce teint bruni par le soleil

d'Italie relève la noblesse et la pureté des traits ; car la beauté des lignes dans un visage est plus sensible avec un teint brun. M. Gérard n'a pas abusé du reflet, et tout le tableau et sous une couleur unique et sous un demi-jour enchanteur.

Maintenant oserai-je adresser quelques reproches ? Le schall flottant de Corinne accompagne bien son corps ; mais quand je songe à la force du vent qui le soulève, il me semble que le calme de cette scène en est troublé ; cette draperie, quoique distribuée autour de Corinne avec un goût exquis, est froissée dans quelques-unes de ses parties. Enfin l'ombre de ce bras superbe est peut-être un peu grise et terreuse.

Si maintenant on me demande quel est le rang de cet admirable ouvrage parmi ceux de M. Gérard et de ses concurrens, je dirai que c'est celui qui m'a le plus touché. Sans sortir de l'idéal, l'art a fait ici un pas vers la réalité. J'oserai donc avancer que la sublime austérité de David, mêlée parfois de rudesse, que le grand dessin de M. Girodet, si justement admiré, n'étaient pas ce qui convenait peut-être pour traiter le sujet de Corinne. Il fallait un artiste doué d'une imagination forte, mais recueillie, d'une raison supérieure, qui réunît les deux qualités indispensables à notre époque, un sentiment profond et un jugement sûr. Il fallait celui qui a composé le *Bélisaire*, l'*Homère*, la *famille en repos*, la *Psyché recevant le premier baiser de*

l'Amour, qui, tout à la fois dessinateur, coloriste, poëte, et surtout esprit élevé, est libre dans son talent, et n'est point obligé, par une faculté exclusive, de se livrer à certains sujets, mais se plie aux convenances de tous, et dans tous répand suffisamment de chaque chose; celui enfin qui ne s'est point épuisé dans une route détournée, mais les occupe toutes, et s'avance vers des progrès toujours croissans, qui n'auront sans doute d'autres termes que ses forces et sa vie.

Si je compare ici le peintre au romancier, en rendant grâce à madame de Staël d'avoir fourni ce beau sujet et les grandes situations dont il est plein, je trouve pourtant l'avantage du côté du peintre. Sur la toile je ne vois que raison, vérité et pureté parfaite; je n'y rencontre ni désordre ni mysticisme; Corinne y est noble, touchante, passionnée, et malgré son génie elle est tendre encore; j'y retrouve surtout cette mélancolie profonde qui me charme dans le roman, et me le fait relire souvent malgré ses mensonges de sentiment; enfin je n'y déplore pas une aberration du goût; j'y vois au contraire avec une joie nationale, un progrès de l'art qui honore à la fois et l'artiste et la patrie et le siècle.

VI.

Thétis, par M. Gérard.

M. Gérard nous fournit lui-même une transition pour passer des grands aux petits sujets, ou pour mieux dire aux petits cadres, car sa Thétis, dont je vais parler maintenant, est un grand sujet grandement rendu dans un cadre étroit. Il semble que ce pinceau si puissant se joue des difficultés, et veut prouver que les dimensions ne l'arrêtent pas plus que les sujets, pas plus que les divers styles, car il a quitté ici le style, la couleur et le purisme du temps, pour imiter l'ancienne école, sans renoncer par cette imitation à aucune de ses qualités naturelles. Selon moi, Thétis portant à son fils Achille les armes qu'elle vient d'obtenir pour lui, est l'une des plus heureuses et des plus riches compositions de ce profond artiste.

Un cortége marin s'avance; une conque est rapidement traînée par de magnifiques coursiers dont le corps terminé en poisson s'allonge et se replie en mobiles anneaux. De leurs pieds ils font jaillir l'onde azurée; de leur queue puissante ils l'agitent et la tourmentent profondément. Une nymphe au front grec, aux formes pures et belles, bien qu'un peu négligées, est

naturellement assise sur le dos d'un coursier dont elle tient les rênes, et semble indiquer de l'œil et de la main le rivage où s'avance le cortége. Sur les côtés, de jeunes néréides nagent légèrement ; leurs blonds cheveux flottent derrière elles, et leurs belles épaules sont battues par les eaux. Dieux des fleuves ou des rivages, des tritons au large visage, à la vaste poitrine, à la barbe limoneuse, font retentir l'air des sons bruyans de la trompette marine. Sur cette conque traînée avec tant d'appareil, sans doute une divinité s'avance. Est-ce Amphitrite ou Neptune, ou bien la déesse de la beauté dont le peuple des eaux salue la naissance et accompagne la marche ? Non, Thétis vient d'obtenir des armes et les porte à son fils qui a préféré la mort *à beaucoup d'ans sans gloire*. Cette mère si tendre est encore belle et jeune comme ces immortelles qui, douées d'une éternelle jeunesse, voyaient vieillir leurs fils sans perdre l'éclat de leurs charmes. Debout et immobile sur le char qui s'avance, elle ne songe plus à de mortelles amours. Non, les ennuis de la maternité ont succédé aux délices de l'hymen. Elle porte dans ses mains ce casque terrible si formidable sous les murs de Priam, et qui n'en roulera pas moins sur la poussière comme celui du plus faible des Troyens. Morne et silencieuse au milieu du cortége bruyant, elle fixe tristement ses yeux sur ce casque où elle semble lire l'avenir. Que lui font aujour-

d'hui et ce printemps éternel, et ces inépuisables jours dont elle ne peut faire part à son fils?.....
D'autres serviteurs de la déesse portent le reste de l'armure; deux tritons suffisent à peine à soutenir ce vaste bouclier qui ne pèsera point au bras d'Achille. Mais tandis que les armes arrivent, les amours s'envolent, ils se précipitent dans les profondeurs du ciel. En même temps, la victoire au vol immense, au visage cruel, suit le char de son aile rapide, et secoue dans les airs une palme et une couronne.

Ainsi passe ce cortège avec une pompe et une richesse vraiment homérique. C'est un sujet antique rendu avec la fécondité et la gracieuse négligence de l'école italienne. Outre le goût et la raison que notre siècle n'a pas toujours, mais que lui seul pouvait avoir, on y voit cette facilité et cette variété infinie d'attitudes des anciens maîtres. Ces coursiers, ces nymphes, ces tritons posés dans tous les sens, vus de tous les points, et surtout si variés de formes et de mouvemens rappellent la richesse et même la prodigalité du grand et inépuisable Michel-Ange.

Les lignes à peine jetées déterminent négligemment le contour, et assez cependant pour le faire sentir. Cette naïveté de dessin, naïve encore quoique imitée, rappelle cet heureux temps où le génie des maîtres italiens s'épanchait abondamment, sans s'inquiéter de ce que nous nommons correction. M. Gérard, qui a voulu rappeler cette école peut-être jusque dans ses

défauts même, a commis une erreur de dessin qui, si elle est une imitation volontaire, est une fidélité déplacée; je veux parler de la jambe nue de la nymphe qui conduit les coursiers ; la longueur des hanches au genou est démesurée, et contraste d'une manière fâcheuse avec le raccourci qui montre le pied à côté du genou. Je sais que M. Gérard connaît les proportions d'une jambe; je sais encore que les anciens maîtres se plaisaient quelquefois à ces incorrections par un caprice de goût, comme il arrive aux écrivains de se plaire à certaines négligences, mais je crois qu'on doit sacrifier ces caprices à l'exactitude et à la vérité.

Dans tout le reste, d'ailleurs, M. Gérard a traduit l'ancien style comme on traduit certains poëtes sublimes, mais d'un goût barbare, en ne conservant que ce qu'il y a de mieux dans leur grâce sauvage. Leur couleur crue ou altérée, leurs tons heurtés se retrouvent ici; on y rencontre jusqu'à des teintes rouges perdues, on ne sait pourquoi, au milieu de la draperie bleue qui revêt la victoire; mais ces tons sont adoucis, leur crudité est harmonieusement reproduite ; et on lit une couleur dure dans une couleur douce.

Ce pinceau large abrège tout, et, quoique pénétrant suffisamment dans les détails, ne les rend que sommairement et avec une expression d'une facilité surprenante. Il me semble le voir parcourir ces draperies sans hâte, mais avec assurance, tantôt y laisser dans sa marche des plis

larges et moelleux, tantôt s'appuyant sur l'extrémité d'une ligne, y poser avec un contour net un trait lumineux, et répandre ainsi tout à la fois, la forme, la couleur et la lumière.

Je ne veux point flatter M. Gérard, et sansdoute il ne le veut pas lui-même. Je lui ferai donc un reproche : ce petit tableau est peint avec l'épaisseur d'une vaste toile, la pâte y est prodiguée, on voit bien que le pinceau venait de répandre des flots de couleur sur d'immenses surfaces ; et il perd ainsi beaucoup de cette légèreté que lui assurait une si grande finesse de ton et une exécution si facile. Quel dommage que ce tableau, suivant le langage des artistes, ne soit pas fait avec rien ! il serait accompli sans ce défaut. Aussi, reproduit par un digne burin, sera-t-il admirable en gravure, et on aura l'une des plus rares créations du dessin, où l'art a été fécond sans caprice, négligent sans incorrection, et naïf sans inconvenance.

VII.

Joseph et Horace Vernet.

J'arrive à M. Horace Vernet, et je crois ne pas sortir de l'histoire quoiqu'en arrivant au genre. il n'y a au salon qu'un seul tableau de M. Horace. Le sujet qu'il présente était une propriété de famille ; il appartenait de droit au petit fils de représenter l'aïeul dans un de ces momens où l'enthousiasme du génie étouffait toute crainte du péril. Le célèbre Vernet, peintre de marine, et à mon avis l'un des imitateurs les plus vrais des plus grandes scènes de la nature, se fit attacher au mât d'une barque pour contempler une tempête. C'est le sujet qu'on a désigné, dit-on, au petit-fils, et qu'il a rendu avec son rare talent.

Rien ne caractérise mieux Joseph Vernet que cette action, et ne prouve plus fortement son génie passionné. Les historiens de sa vie rapportent encore que, quittant Avignon, sa patrie, pour se rendre en Italie, avec le modeste appareil d'un jeune peintre qui allait chercher des inspirations sur la terre classique, il fut saisi de surprise en apercevant tout à coup ce golfe magnifique qu'on découvre des hauteurs de Marseille; à l'aspect de ces superbes coteaux, de cette mer étincelante, il

quitta ses compagnons de voyage, se plaça sous un pin, et dessina jusqu'au soir, oubliant et le voyage, et sa voiture, et ses compagnons qui étaient dans les plus vives alarmes.

Cet événement décida de son génie : plein des spectacles maritimes, avec quelle variété, quelle imposante magnificence il les a reproduits dans ses tableaux ! qu'il est grand, calme, reposé, lorsqu'il peint la mer tranquille et poussant mollement ses ondes sur le rivage ! Qu'il est dramatique et terrible quand il la montre en courroux, amoncelant ses flots et les brisant sur les écueils ! comme le ciel et la mer s'unissent pour produire une commune terreur ! comme tout l'effet est porté sur un point où la lumière, l'intérêt se concentrent ! Quelle ordonnance, quelle vérité frappante ! Dans ses ports même, où il est obligé à une imitation exacte, il porte le même génie de composition, et il dispose tout pour le plus grand effet ; alors il pousse ses nuages, il les groupe suivant le site, amène la lumière à propos, et devient pittoresque en restant fidèle et ressemblant.

Ces ports, que nous avons à Paris, ne sont pas ses meilleurs ouvrages ; les plus beaux sont dans la contrée qui l'a vu naître : on en trouve là qui semblent peints de la veille, et où le soleil a toute sa chaleur méridionale.

C'est dans la touche qu'on reconnaît surtout le peintre inspiré ; le sentiment le plus prompt passe de son âme dans son pinceau, qui, en

tombant sur la toile, y laisse des traits nets, vrais, représentant parfaitement toutes les formes des objets. Et c'est là ce dont M. Horace Vernet me semble avoir surtout hérité de son aïeul. Son pinceau court, va, revient à volonté, suivant la mobile scène qui se passe dans son imagination, et rend en traits vivans tout ce qu'il a conçu. C'est là ce qui caractérise éminemment l'heureux enfant des arts, ce qui est indispensable au peintre de genre, et ce que le ciel a dispensé abondamment à M. Horace Vernet. Il est habitué à de grands éloges, il en en a reçu et mérité beaucoup, il nous permettra des critiques.

Son tableau, si vigoureusement peint, ne l'est-il pas d'une manière trop rapide? La couleur n'est-elle pas trop dédaigneusement jetée? C'est à tel point que souvent la toile semble à peine recouverte; et si M. Horace Vernet continuait à user ainsi de sa facilité, il ne donnerait bientôt plus que des ébauches semblables à des décorations de théâtre.

Parlons de la composition. Au milieu d'une mer orageuse, une barque soulevée par une vague, s'élève et montre son pont à découvert : la vague est à demi-brisée; sur le pont on apperçoit des matelots qui s'efforcent de lier une voile, une femme désespérée qui presse un crucifix. Le vent souffle avec une affreuse rapidité; la foudre éclate, et, dans un fond noir, des vagues plus sombres s'amoncèlent sur un vaisseau exposé au

même danger. Vers le sommet de la barque, Vernet, lié à un mât, contemple l'orage et admire, tandis que ses compagnons luttent avec effroi ou prient avec ferveur.

Cette composition est heureuse; une foule de difficultés sont vaincues, la plus grande surtout, celle de mettre Vernet en scène; la barque est parfaitement disposée pour faire spectacle; mais pourquoi faut-il chercher Vernet au sommet, et courir une longue ligne pour le trouver à une extrémité du tableau? Pourquoi un groupe, placé au centre, appelle-t-il une trop grande part d'attention? Pourquoi Vernet, si magnifiquement vêtu, paraît-il déclamer?

Il me semble que deux objets importaient surtout dans cette composition : Vernet et l'orage. L'orage est peu de chose contre cette barque, et Vernet lui-même est trop peu aussi sur cette barque très-vaste, qu'on pourrait rendre bien moindre, et présenter dans un plus grand péril. Il me semble qu'il fallait que toute l'attention fût partagée entre le peintre et la tempête, que tous deux fussent presque seuls en présence, et que l'effroi des compagnons de Vernet ne parût que pour faire contraste.

Voilà quelques objections à un bel ouvrage; mais je crois que ce sont là les motifs qui privent cette composition de tout l'effet dramatique dont elle était susceptible. Elle a un mérite sans pareil à mes yeux, c'est au milieu de toutes les exagérations voisines, d'être d'une

couleur simple et vraie, d'une manière large et vive; en un mot, M. Horace est peintre : c'est le sang d'un artiste qui coule dans ses veines, et qui anime sa main de tant de promptitude et de force.

Beaucoup d'autres ouvrages devaient faire briller son talent; les sujets ont été proscrits : peut-être la mesure est mal calculée, car il faut juger et non étouffer le passé ; les faits ne reviennent jamais plus obstinément à l'esprit que quand on veut les repousser.

VIII.

Exposition particulière de M. Horace Vernet.

M. HORACE VERNET a ouvert son atelier aux amateurs avides d'admirer ses progrès rapides. Ce n'est point, comme on l'a dit, un mouvement d'humeur qui l'a porté à s'éloigner du salon ; on lui refusait l'admission de ses deux ouvrages les plus importans, de ceux qui marquent le mieux la direction très-élevée de son talent ; il n'a pas voulu se dépouiller de ses plus beaux titres ; il a mieux aimé faire fête chez lui, et il a eu raison ; on saisit mieux ainsi les caractères si variés de ce génie, qui a mieux que la verve et la fécondité.

M. Horace Vernet a même gardé une mesure qui prouve qu'il sait s'arrêter malgré sa pétulance. Par exemple, il s'est privé d'exposer un ouvrage qui n'est pas son plus beau tableau, mais qui est sa plus belle composition : cette touchante production n'est point dans la galerie de M. Horace. Des spéculateurs lui offraient une somme considérable, s'il voulait leur laisser le soin de son exposition, avec permission de lever un léger tribut ; il s'y est refusé, quoique cet usage soit très-commun en Angleterre. On ne peut donc pas mettre plus de noblesse dans

les procédés; et si on taxe d'esprit de parti les éloges qui lui sont donnés ici, je répondrai qu'il est permis de s'applaudir en voyant parmi les amis de notre liberté et de notre gloire un talent si heureux et si franc, un si noble caractère; et on verra, aux critiques sincères que je vais lui adresser, que je ne veux pas le flatter, mais, s'il est possible, le rendre toujours meilleur dans son intérêt et le nôtre. Vous faites donc parti, me dira-t-on, vous vous comptez? non; mais nous n'aimons pas tous les mêmes choses, et on est heureux de se rencontrer dans ses goûts avec le grand talent.

On est frappé, en entrant dans l'atelier de M. Horace, du grand nombre d'ouvrages sortis de son pinceau en si peu d'années, et on admire sa fécondité. Il n'y a plus, en effet, que ce mot pour caractériser son talent, et c'est fâcheux, car les sots ne voient plus autre chose, et les ennemis affectent de ne pas voir davantage. On est étonné, en effet, de tant de sujets plus heureusement saisis et composés les uns que les autres : ici des brigands espagnols, retirés dans une gorge, attendent, au détour d'un côteau, un détachement de Français, et un moine, pressant un crucifix, demande au ciel que le feu porte la mort; là, au milieu d'une mer agitée, des marins intrépides y disputent une jeune femme évanouie à des corsaires algériens; plus loin, une batterie est attaquée par des vaisseaux, et on transporte les blessés à

terre; ailleurs, un brave, plongé dans une profonde mélancolie, est assis sur la terre où il vient d'ensevelir son frère d'armes, et, la tête appuyée sur sa main, déplore la mort de son ami et les malheurs de la patrie vaincue et envahie.

Mais on quitte bientôt ces sujets pour admirer une composition plus vaste : on découvre une campagne immense; les plaines de Jemmappes se montrent; les Français remportent leur première victoire, et répondent aux insultes de Brunswick par des prodiges d'héroïsme. Sur le devant de la scène, un officier, privé de ses membres, est porté mourant par des soldats, c'est Drouet. A sa vue, Dumouriez, notre premier vainqueur, s'arrête : « Je vivrai assez, lui dit le héros expirant, pour voir décider la bataille. » Sur le même plan et à côté de ce groupe, se montrent d'autres scènes non moins heureuses. Une ferme est en flammes, et un obus, tombé devant un chariot de blessés, est près d'éclater; les chevaux se cabrent ou s'abattent; un officier, à la tête de sa colonne, est immobile en attendant l'explosion; dans le fond on aperçoit un bois tout en feu, dans la plaine la cavalerie charge avec impétuosité; l'artillerie fulmine du sommet des coteaux; enfin, tout est en mouvement dans cette immense campagne, la victoire est en travail, et notre fortune commence.

Mais à côté de ce premier triomphe est notre dernier revers; auprès de ce tableau on en voit

un autre, on franchit trente ans d'une gloire immortelle, et on voit Paris, la métropole, se défendant à ses portes. Quel héroïsme dans tous les âges, dans ces jeunes conscrits, dont l'un montre son bras cassé, et dans ces vieux invalides qui retrouvent des forces pour mouvoir un canon! Quelle est touchante, cette femme revêtue de bure et pressant son enfant sur son cœur, au milieu des débris de son modeste ameublement! et ce vieux général, et son fils, et tous ces braves! Mais détournons les yeux, et passons, avec la rapide imagination de M. Vernet, à une autre composition ; c'est le tableau fidèle de son atelier : de jeunes artistes, qui presque tous ont quitté la guerre pour les arts, sont groupés dans le même lieu. L'un est placé devant un piano, l'autre sonne de la trompette, un troisième bat de la caisse; M. Horace, tenant une palette avec des pinceaux d'une main et un fleuret de l'autre, se défend contre un de ses élèves, armé, comme lui, d'un fleuret et d'une palette. Dans le même atelier se trouvent un cerf privé, un cheval et un singe. Il est impossible de mettre plus de variété, d'esprit et de franche gaieté dans une composition; et celle-ci révèle, non pas tout le talent de l'auteur, car ce talent s'élève aux plus nobles conceptions, mais toute la vivacité de son humeur.

A la prodigieuse variété des sujets, à la vérité surtout avec laquelle ils sont rendus, on ne peut

méconnaître dans M. Horace, une âme vive et prompte, qui rend avec une égale facilité les sujets les plus gais comme les plus touchans. Il est impossible en effet de voir ce jeune peintre, sans se faire l'idée d'un être vivement et universellement sensible, qui a besoin de reproduire tout ce qui l'a frappé. Mobile dans l'exécution comme dans la conception, il prend les tons de couleurs les plus divers, et il est impossible de dire, à la vue d'un tableau, qu'il a la couleur de M. Horace Vernet, parce qu'il les prend toutes alternativement, et demeure dans toutes constamment harmonieux.

Il en est de même pour sa touche; des grandes aux petites dimensions, il emploie celle qu'il veut, et il en change souvent dans le même tableau; rien ne le fixe, parce que rien ne peut limiter son talent, excepté le grand idéal historique, auquel il aurait pu atteindre s'il l'eût tenté; mais il était impossible qu'il s'y dirigeât avec une organisation comme la sienne; il était trop frappé de ce qui l'entourait, pour abandonner le temps, les mœurs et les sujets actuels, et se porter vers l'idéal des grands sujets antiques. Cependant, comme il y a dans la nature d'aujourd'hui, aussi bien que dans celle d'autrefois, des traits nobles et touchans, M. Horace sait aussi les rendre, et j'en prends à témoin cette femme qui serre son enfant sur son cœur dans le siége de Paris, ce héros qu'on porte devant Dumouriez, ce guerrier qui vient d'ense-

velir son compagnon; et c'est là surtout le grand trait du talent de M. Vernet : il sait rendre touchante la réalité la plus familière en la faisant tout à la fois noble et vraie. C'est aussi de ce côté qu'il doit se diriger, c'est là sa route et son but. Qu'il peigne donc nos mœurs et notre époque avec des figures de six pouces, dimension dans laquelle il excelle ; qu'il reproduise la nature dans tous ses traits, depuis la grâce jusqu'à la force, depuis le comique jusqu'au touchant; qu'il la reproduise avec cette vérité et ce goût d'imitation qui est l'idéal du genre, et il sera un peintre unique chez nous, il sera notre peintre national.

Mais sait-il ce qu'il doit éviter ? les inconvéniens attachés à sa belle organisation. Sa conception est souvent si prompte et si heureuse que tout est bien à la fois, soit dans l'arrangement linéaire, soit dans la distribution de la lumière, soit enfin dans l'exécution. Je citerai ces Grecs qui mettent le feu à un vaisseau, et qui, les pieds dans la mer, tirent du milieu des grèves, tandis que d'autres poussent un canon. Il est impossible de mieux accorder le ciel, la mer, le vaisseau, la terre, et les acteurs de cette scène si vive; de mieux frapper le tout d'un coup de lumière net et sûr, et, malgré des négligences, de rendre les détails avec plus de finesse et de légèreté.

Sans doute M. Horace a conçu ce petit sujet d'un trait et l'a exécuté de même ; c'est bien pour une fois et pour un cadre aussi étroit; mais

on ne peut suffire en un instant à la création d'un vaste sujet, et je croirais volontiers que M. Horace ne revient pas sur ses compositions. Ainsi, s'il avait mieux médité *la bataille de Jemmapes*, les scènes du premier plan, quoiqu'individuellement très-heureuses, seraient plus serrées et moins décousues. On imagine d'un jet un groupe admirable comme celui de l'officier mourant devant Dumouriez, mais jamais toute une composition : il faut revenir bien des fois sur une grande ordonnance.

On a reproché à M. Horace de manquer de noblesse, et on a eu tort. Il rend le noble comme le bas quand il veut; mais il ne les sépare pas assez suivant les sujets. Or, si rien n'est plus heureux que ce chariot de blessés dans *la Bataille de Jemmapes*, je ne sais si l'effroi de ces lourds conducteurs est digne de tout le reste. La vaste imagination de M. Vernet contient tout ce qu'il faut aux grands et aux petits sujets. Qu'il se donne donc la peine de choisir, et ne se contente pas d'une éruption qui amène pêle-mêle une foule d'images toujours naturelles et originales, mais point assez accordées suivant le lieu et la scène.

Un autre inconvénient à éviter pour M. Vernet, c'est la trop grande facilité de peindre. Quoiqu'il ait une touche supérieure, elle n'est cependant point reconnaissable tant elle est variée. Tantôt grêle ou large, incertaine ou ferme, elle n'est point arrêtée, ni même égale dans un

même tableau. Cependant, voyez les ouvrages de M. Horace, ces défauts disparaissent dans l'ensemble, parce qu'avec un œil sûr il court à l'effet général, *festinat ad eventum*; il n'en est pas moins vrai que les détails sont pleins d'incorrections, et il est certain qu'il pourrait mieux faire, car il s'est plu à finir un tableau représentant une femme couchée, et jamais on n'a mieux fini en Hollande, et sans que la recherche y parût moins.

M. Horace n'a pas même négligé le portrait, et il est impossible de mettre plus de vigueur dans le ton, de transparence dans les ombres et de vérité dans l'expression. Mais c'est encore une brusquerie; le pinceau est négligé de grand cœur, et il semble qu'il ne veuille faire preuve que de sa toute-puissance. Néanmoins, a-t-on jamai svu plus de charme que dans cette femme si naturellement accoudée, et si adroitement enveloppée d'un chapeau de paille, qui couvre un teint brun d'une ombre propice? Encore une fois, M. Horace peut, mais ne veut pas tout, et il doit se corriger des caprices du talent.

Telles sont les réflexions qui me sont dictées par un ardent intérêt et une sincère admiration. Aucun ne me semble mieux fait que M. Horace pour tout sentir et tout rendre avec une étonnante vérité, et, quand il voudra choisir, avec une vérité pleine de noblesse et de charme. Mais il faut qu'il soigne ses composi-

tions, qu'il arrête sa touche, songe à ses ensembles, et rende dans les dimensions convenables à son talent, les sujets de notre époque; qu'il néglige moins, par exemple, le ciel de ses tableaux, et ne les laisse pas tels qu'ils sont venus du premier jet. Celui de Jemmapes va mal avec l'ensemble; qu'il se demande le ciel qu'eût mis là son admirable aïeul; qu'il observe avec quelle fierté, mais aussi avec quel soin Joseph Vernet rend toutes choses; qu'il examine dans ses ports l'immense étude des détails et leur exactitude sans recherche; que M. Horace y trouve des leçons pour la conduite du talent, et apprenne que le travail est compatible avec le génie le plus ardent.

J'ose lui dire tout cela, parce que son avenir est immense, parce qu'il doit passer pardessus tous ses ouvrages et aller toujours en avant. Il est jeune, favorisé de la fortune et de la gloire, entouré d'amis qui l'admirent, d'un public qui l'applaudit avec une complaisance toute particulière; mais la vie ne saurait être si facile; il faut un tourment à M. Horace Vernet; que ce soit l'idée de la perfection; que cette idée le poursuive et ne l'abandonne jamais. Il est digne d'y aspirer : tout l'y appelle, et son génie, et son âge, et sa nation, idolâtre du talent franc, élevé et généreux.

IX.

Tableaux de genre.

En les rangeant sous ce titre, je fais peut-être injure à une foule de tableaux qui ont la prétention et quelquefois tout le mérite historique. Mais ce titre de genre, objet de discussions très-vives, n'a pas encore été bien déterminé. Les classifications n'ont pas encore été fixées dans les sciences, comment le seraient-elles dans les arts? La palette n'est pas, de sa nature, très-exercée à raisonner ; comment s'élèverait-elle à faire des nomenclatures? Peu importe, au surplus, la classe à laquelle appartienne un tableau ; l'essentiel est qu'il soit bon. J'aime mieux une fable de La Fontaine que beaucoup de poëmes épiques.

Ces préliminaires convenus, j'examinerai quelques tableaux qui, dans des dimensions resserrées, s'élèvent jusqu'à l'histoire. M. Gillot Saint-Evre, jeune artiste de la plus belle espérance, a donné à une scène intéressante tout le charme des expressions; elle est empruntée à Shakspeare ; c'est Miranda jouant aux échecs avec Ferdinand, et lui reprochant de tricher. Miranda est pleine de naturel, et le jeune Ferdinand se défend avec une grâce infinie. Cette

scène respire la plus aimable innocence. Dans le même instant, le roi de Naples, introduit par Prospero, est surpris à la vue de son fils qu'il croyait mort. La tête du vieillard Prospero est remarquable par son caractère et sa beauté; le dessin est pur, le style des figures est parfaitement historique. Malheureusement M. Gillot a cédé à ce mauvais penchant qui porte nos peintres à mettre deux lumières dans leurs tableaux. La lueur rouge qui éclaire ces aimables joueurs d'échecs est ardente; celle qui éclaire les personnages du fond est froide et bleuâtre; aucune des deux n'est vraie. On ne peut juger si M. St-Èvre est coloriste, car aucune couleur ne perce à travers ces deux teintes dominantes; mais on peut, en attendant qu'il montre ses couleurs, lui accorder une grande finesse de ton. Qu'il se corrige de ce goût pernicieux; qu'il joigne à la vérité des expressions, qu'il possède déjà, celle des couleurs, et M. Saint-Èvre obtiendra le succès dont il est digne, et que je souhaite à un talent où se trouvent réunies, par un bonheur assez rare, la grâce et l'énergie.

Les fresques portent malheur à nos peintres. On dit que celles auxquelles travaille M. Gros ont absorbé toutes les beautés qui ne sont pas dans le Saül et l'Ariane. Sans doute il en est de même du César de M. Abel Pujol; tout ce qui n'est pas sur cette toile, se retrouvera probablement sur les murs de Saint-Sulpice. César se rend au sénat malgré les augures, les avis de

plusieurs de ses amis, et surtout les alarmes de sa femme Calpurnie. Cette scène est assez romaine; mais les visages, qui sont certainement du même pays, car ils se ressemblent tous, ne sont assurément pas de l'ancienne Rome, car ils sont sans noblesse; le César surtout n'est pas le plus grand et le plus séduisant des hommes. La pantomime des divers personnages est ou fausse ou ridicule; Calpurnie seule tombant dans les bras d'Antoine est une superbe figure; sa tête, ses bras, son corps sont supérieurement jetés. Pour le dessin et la vérité, c'est du David; s'il savait ce que signifie dans ma bouche un éloge pareil, M. Abel me pardonnerait mes critiques et celles que je vais lui adresser encore : la draperie jaune-foncé qui entoure Calpurnie forme un ovale exact de l'effet le plus désagréable; tous ces personnages, marchant à la file et au pas accéléré, présentent un vrai bas-relief; encore est-il des bas-reliefs qui, voulant devenir la bosse ronde, ont plus de profondeur que le tableau de M. Abel. Enfin encore un éloge après tant de critiques; il y a de l'effet dans cet ouvrage; je ne sais où il gît, à quoi il tient, peut-être aux costumes, à l'architecture, je ne sais, mais enfin, cet effet a je ne sais quelle grandeur.

M. Langlois, vieux militaire et jeune peintre, a donné la bataille de Sedinam : certainement on ne croirait pas que le pinceau qui l'a produite n'est âgé que de quatre ans. Il est élève de M. Horace Vernet, et il paraît que ce jeune

maître fait avancer ses élèves et ses ouvrages avec la même rapidité. Cette bataille présente des beautés du premier ordre. Des mamelucks chargent des batteries à coups de sabre, et tombent sous la mitraille à mesure qu'ils arrivent; les détails répandus sur le premier plan sont du plus fier caractère et de la plus grande variété; mais ils ne sont pas assez massés, il y a trop d'épisodes et pas assez d'action principale. D'ailleurs ces figures fortement colorées se découpent sur un ciel et sur un sol éclatant, ce qui détruit tout l'effet de l'ensemble; mais les fonds sont admirables par le mouvement, la confusion et la transparence de cette fumée à travers laquelle on aperçoit une horrible activité. Les caractères de tête sont beaux et énergiques; l'œil arabe brille bien sur une peau basanée; le jeune mameluck expirant qu'on voit au milieu du tableau tombant de son cheval, est une belle et touchante figure. Il faut à cet égard donner un avis à M. Langlois et à tous les peintres qui représentent des actions rapides.

La peinture n'offre qu'un aspect des choses, et cet aspect est permanent. Elle représentera donc bien les effets qui ont quelque durée. Le galop du cheval a une certaine continuité, car il se reproduit à chaque élan de l'animal; aussi le dessin le rend à merveille; quoique immobile sur la toile, le cheval semble s'élever et s'abaisser sans cesse. Mais une chûte au contraire, qui est subite et sans durée, a toujours été mal imitée,

parce que l'œil en attend la fin prochaine. Sapho serrant sa lyre sur son cœur et se précipitant du rocher, devrait tomber toujours et ne tombe jamais ; ce qui est pour la vue un contre-sens pénible. Remarquez les singulières et secrètes convenances des arts : dans un vaste tableau ces mouvemens subits sont beaucoup moins choquans. Ainsi dans une bataille, le sabre menace toujours sans frapper ; la hache est levée et ne tombe jamais. On passe cependant sans être blessé : pourquoi? Parce que des objets multipliés occupent l'œil, l'appellent de tous côtés, l'obligent à se mouvoir lui-même, tandis que les objets sont immobiles. D'un fait il passe à un autre ; et il suppose que toute action qu'il ne regarde plus s'accomplit en effet. Si au contraire une action unique lui est offerte, et si elle doit être momentanée, en ne fixant qu'elle seule, il est blessé de ne pas la voir se réaliser. Toutes les fois que je rencontre le Poniatowski de M. Vernet, si beau d'ailleurs, je me demande pourquoi il n'est pas déjà dans les flots. Je ne me le demanderais pas si au lieu de se précipiter, le cheval ne faisait que galoper.

Pourquoi donc, me dira-t-on, d'après vos propres observations, reprochez-vous à M. Langlois d'avoir mis au milieu d'une action compliquée un mameluck qui est renversé mourant de son cheval ? D'abord ce reproche est léger. M. Langlois n'a fait là que ce qu'on fait tous les jours ; mais je crois qu'on a tort. Ici d'ailleurs

cette figure est au centre, elle appelle l'œil par sa remarquable beauté, j'y reviens sans cesse ; le jeune mourant n'est déjà plus en selle, et je me demande pourquoi il n'est pas déjà renversé.

Ainsi les principes absolus ne sont rien dans les arts; on ne peut y reconnaître que des convenances tellement variées et accidentelles, qu'il est impossible d'y établir des maximes fixes et d'une application générale.

Je reviens à M. Langlois pour payer un juste tribut d'éloges à son pinceau, qui sera bientôt digne des maîtres; large et facile, il laisse sur la toile des traits sûrs et sans épaisseur matérielle; il exprime les détails sommairement et sans négligence. Cette bataille enfin laisserait peu à désirer si les objets n'étaient pas découpés sur un fond éclatant, et si les beautés du premier plan étaient aussi bien massées que les fonds. Néanmoins cet ouvrage donne les plus hautes espérances ; puisse-t-il amener la perfection !

L'auteur d'une grande bataille, M. Bellangé, a été moins heureux : dans un champ gris, comme dit le blason, on aperçoit de la fumée, des inégalités de terrain, des armes, des cadavres. A tout ce désordre on devine un combat, mais on n'y distingue rien : cependant l'équité m'a ramené vers cette toile, et j'y ai reconnu de beaux détails; j'ai surtout appris avec plaisir que c'était le premier ouvrage d'un

jeune homme; si l'on ne veut y voir qu'un début, l'ouvrage est fort remarquable.

Un jeune artiste a choisi dans la vie de Henri IV, un moment heureux pour la peinture. Henri III expirant présente Henri IV à ses courtisans, et le leur désigne comme son successeur légitime. Ils se prosternent en présence du nouveau roi et s'empressent de lui exprimer leur dévouement. Rien n'est mieux composé que ce petit tableau. Ces courtisans, disposés avec beaucoup d'art, s'expriment avec la plus grande vérité et la plus grande variété de mouvement. Un ministre des autels croise ses mains sur sa poitrine et s'incline avec gravité; un jeune homme, un genou en terre, montre ses épaules et le derrière de sa tête, avec une grâce infinie. Ces deux figures sont remarquables, l'une par l'élévation du caractère, l'autre par la tournure et le naturel. Toutes ces têtes sont fort belles; la peinture est d'une finesse et d'une facilité remarquable, la couleur d'un ton sage et vrai, et enfin la composition unit à la vérité des mœurs l'élévation historique. Je reprocherai seulement à l'auteur d'avoir présenté l'un des courtisans s'agenouillant non pas devant le nouveau roi dont il est bien loin, mais derrière tous les autres et prodiguant ainsi d'inutiles respects; de ne pas avoir donné assez de jeunesse à Henri IV, et trop de volume aux têtes et aux extrémités. Quoi qu'il en soit, M. Baume, pour avoir failli en quelques points, n'en est pas

moins un des talens les mieux faits parmi tous ceux qui se vouent au même genre.

Un autre jeune homme, M. Vanden Berghe a présenté Noë maudissant son fils. Une composition heureuse, des expressions touchantes et vraies, et surtout une jeune sœur qui tombe sur un siége, effrayée de ce courroux paternel, font de ce tableau une belle espérance. Arrivé enfin à une dernière salle, je trouve sous le tire d'esquisse, une toile représentant en demi-teintes effacées le dévouement des femmes spartiates.

Combien le talent est bizarre dans ses travers! Se figure-t-on qu'avec des corps d'une taille démesurée et qui n'est pas de ce monde, car les lois de notre planète n'en peuvent composer une pareille, se figure-t-on, dis-je, qu'on puisse trouver le plus beau caractère de dessin et le style le plus élevé? croirait-on que le peintre qui a pu oublier les proportions, comme on ne le fait pas sur les murs du collège, ait pourtant fourni de superbes groupes, une ordonnance des plus riches, quelques têtes qu'on trouverait admirables dans les grands maîtres, et surtout un groupe de femmes autour d'une fontaine, si noble, si gracieux, si naturel, qu'il égalerait, s'il n'était gigantesque, tout ce qu'on peut concevoir de plus beau? Le génie a donc ses aliénations!.. Est-ce un talent naissant, ou bien un talent vieilli dans l'ombre qui par une fausse habitude s'est fait un mo-

dèle singulier et qui expire dans son erreur? Oh! s'il est jeune encore, si c'est là l'ignorance du premier âge, qu'il se réveille, qu'il aille apprendre ce qu'il n'est pas permis d'ignorer, et ce que la médiocrité même sait parfaitement, les proportions; mais s'il n'est plus temps, je le plains et je déplore la perte d'un génie qui a vieilli et mourra dans la démence.

X.

Suite du genre.

On se plaint beaucoup aujourd'hui de cette désertion générale des artistes qui abandonnent l'histoire pour peindre le genre. J'avoue que je m'en alarmerais peu, s'ils devaient en être plus vrais et plus originaux ; si ce n'était pas par impuissance, mais par libre choix du talent ; car après les grandes scènes historiques, j'aime aussi ces jolies peintures de mœurs rendues avec vérité et avec esprit. Je ne demande aux peintres que ce qu'ils peuvent, mais je leur demande de pouvoir quelque chose, n'importe quoi ; j'accepte le bien en tout genre.

M. Scheffer a donné un joli tableau représentant la veuve du soldat. Cette jeune femme, négligemment vêtue, porte un de ses enfans sur les épaules et en conduit un autre par la main. Celui-ci, plus grand, est revêtu du sabre et du baudrier de son père. Rien n'est mieux conçu et mieux indiqué que ce petit sujet. L'expression de la femme et de l'enfant est touchante, et les têtes ont un caractère de noblesse qui est au-dessus du genre. Le pinceau est facile, et la couleur, quoique un peu terne, a pourtant assez de légèreté et de finesse. J'ai déjà cité les petits Sa-

voyards de M. Dubuffe. On remarque d'autres ouvrages peints à peu près dans le même goût, avec la même sagesse de couleur, avec une égale vérité d'expression, et de plus avec une finesse de pinceau qui tient des Pays-Bas. Ces ouvrages appartenant à M. Guet, sont un corps-de-garde de cuirassiers, un petit joueur d'orgue, et une marchande de poisson dont la tête est charmante.

Je me hâte d'arriver à un tableau qui a touché le public et dont le succès a été populaire. C'est une famille désolée, peinte par M. Prud'hon. Un père encore dans la force de l'âge, est étendu mourant sur une chaise. Sa fille aînée le soutient par derrière, ses deux jeunes fils assis à ses pieds pleurent à chaudes larmes. L'un de ces pauvres enfans applique son visage sur les mains glacées de son père, l'autre le regarde avec douleur, et une jeune fille debout et plus âgée qu'eux, cache sa tête dans ses deux mains. Quant au père, il est expirant, et son visage décoloré annonce sa mort prochaine. Il est impossible de rendre l'impression produite par la vue de ce tableau si simple, et où le peintre s'est si peu tourmenté pour produire de l'effet. Il prouve ce qu'on a répété si souvent, et ce qu'il est cependant si difficile de faire comprendre aux artistes, que sans imaginer des sujets singuliers et terribles, sans chercher à émouvoir la sensibilité par des circonstances bizarres, la nature simplement exposée touche profondé-

ment. Y a-t-il rien de plus simple que ce galetas, que ce père sur un siége de paille, que cette fille qui le soutient, et ces enfans en larmes ? Y a-t-il là aucune de ces circonstances que nos peintres appellent des idées fortes, et qui suivant eux doivent contribuer à l'effet ? La mort toute nue, la mort au sein de la misère, la mort accompagnée d'une douleur sincère, tel est le sujet; une exécution facile et naturelle, des expressions vraies, tels sont les moyens, et ils sont bien suffisans pour l'objet que se proposait le peintre. C'est là un exemple qui devrait servir de leçon à nos peintres de genre, et leur apprendre à ne pas se tourmenter pour émouvoir par d'autres moyens que ceux de leur art. C'est ainsi que pour être touchant, on devient ingénieux; que la peinture est négligée pour courir après les pensées; qu'au lieu de donner des corps bien dessinés, des visages expressifs et disant ce qu'ils doivent dire, on nous offre des énigmes à deviner; la peinture perd ses mérites sensibles pour acquérir je ne sais quel mérite intellectuel qui n'est et ne doit pas être le sien.

M. Vigneron, à qui je n'adresse pas ces observations, car il est un de ceux qui se tourmentent le moins pour subtiliser, M. Vigneron doit cependant se défier du penchant que je blâme ici. Son imagination, inspirée par une âme noble, abonde en sujets heureux; mais il faut qu'il donne beaucoup moins à la pensée et beaucoup plus à l'exécution. Le Convoi du pauvre, admirable

rencontre qui n'est pas la seule de ce genre chez M. Vigneron, a dû le séduire ; mais il doit se défier de son succès, et songer à ses lignes, à sa couleur, à sa touche. Il nous a donné cette année le Soldat laboureur, sujet bien trouvé, qu'il ne doit point à M. Horace Vernet, et qu'il avait esquissé depuis long-temps (1). On remarquera la situation du soldat, l'expression de sa tête, et le bon goût de l'ensemble. L'exécution est facile, et la couleur assez convenable à la situation. M. Vigneron s'est appliqué surtout à un sujet dont l'intention l'honore. C'est un jeune homme expirant sous le fer d'un spadassin. Tandis que ses amis l'entourent avec empressement et voient s'échapper sa vie avec douleur, le cruel assassin essuie froidement son fer homicide. Le caractère des deux groupes est parfaitement saisi ; on voit bien des spadassins féroces d'une part ; de l'autre des jeunes gens honnêtes qui ont cédé à l'impérieux préjugé. On doit applaudir aux efforts d'un jeune artiste qui cherche à donner à son art un but aussi moral.

Madame Haudebourt semble se multiplier dans toutes les salles de notre musée ; et on la reconnaît partout aux costumes italiens de ses personnages, à l'esprit des sujets, à la vérité de ses expressions et à la facilité de son pinceau. Cependant je me permettrai de lui dire que ses visages ont quelque ressemblance, que de petits

(1) On trouvera ici un trait qui en donne l'idée.

Soldat laboureur.

traits noirs et rouges, un singulier papillotage de lumière, nuisent à l'effet de ses charmans tableaux, et que leur vérité plaît sans doute, mais ne saisit pas assez fortement.

J'arrive au plus facile et au plus naturel de nos peintres de genre. Avez-vous vu ces petits espiègles qui s'évertuent pour tromper leurs tyrans en soutane? Avez-vous vu ces élèves des écoles chrétiennes, se promenant gravement dans une église, sous la conduite d'un frère en longue robe noire? Voyez ces jolis visages contraints; qu'ils sont fins, vifs et variés! ces petits bras croisés, ces pieds en avant posés en mesure, regrettent bien leur liberté! A-t-on jamais mieux dépeint ces petits hypocrites, qu'on rend faux dans l'âge de la franchise, et méchans avant l'âge de la haine? M. Duval est un excellent peintre de mœurs; il ne tourmente pas ses sujets; il saisit un moment, quel qu'il soit, et le rend avec naturel. Voyez son dernier ouvrage exposé au salon (1) : dans une grande sacristie, une famille nombreuse est réunie autour d'une table; un prêtre, incliné sur un registre, montre à une jeune mariée la place où elle doit signer son engagement éternel; le nouvel époux, placé derrière, attend avec impatience; la jeune mariée, avant de signer, regarde une personne, qui sans doute est sa mère;

(1) Le trait de ce tableau se trouve joint ici, de la main de M. Duval.

la famille disposée tout autour est distribuée suivant le caractère et l'âge des personnages ; une vieille femme, qui fut autrefois devant une semblable table, mais qui ne peut plus être debout aujourd'hui, est assise, et son chien, un ruban au cou, parcourt la sacristie ; de jeunes filles ont l'air d'attendre leur tour ; plusieurs femmes, enfin, sont rangées sans confusion, et avec un extrême à propos. L'ordonnance de ce petit tableau est admirable, l'action très-bien indiquée est très-bien rendue ; la vérité règne sur tous les visages ; le demi-jour qui éclaire ce charmant intérieur répand une teinte harmonieuse et douce sur tout l'ensemble. Cet intérieur à lui seul serait plein de mérite, et là il n'est que le théâtre d'une scène charmante. Outre l'inimitable vérité, il faut reconnaître chez M. Duval une exécution facile et soignée, qui, sans être léchée ni sèche, ne laisse pas sentir la touche ; enfin une couleur vraie et sage, et une extrême richesse de détails. Puisque M. Horace Vernet n'est point peintre de genre, je crois que la palme n'est pas douteuse, et qu'on ne peut la refuser à M. Duval.

Je cherche une transition pour arriver du pinceau facile et moelleux de M. Duval, à l'école de Lyon, mais je n'en trouve pas : il me faut des contours les plus doux arriver aux contours les plus durs, et d'un demi-jour agréable passer à des saillies de lumière et d'ombre. J'aperçois un maréchal-ferrant qui soulève le sa-

bot d'un cheval, tandis qu'un autre y enfonce les clous. Dieu, quelle dure vérité! Combien il est fâcheux que cette nature si bien saisie soit si péniblement rendue! Oui, c'est bien ainsi que se courbe un vieux maréchal-ferrant; c'est avec cette attention qu'il fait son œuvre; c'est encore ainsi qu'il lève son marteau, et que le cheval prête son pied; mais les couleurs vivent-elles si mal ensemble? les objets sont-ils séparés par des contours aussi décidés? Il me semble que l'indulgente nature se montre plus douce à notre vue. Il est bien injuste l'œil qui la présente ainsi.... Ce jeune chevalier porté par des religieux, combien il est intéressant; combien ces religieux sont empressés et charitables! Ce tableau me charme, lorsque ne le regardant plus des yeux, je me souviens seulement et du sujet et de l'expression.... Cette jeune fille qui, à genoux et les mains jointes, reçoit la bénédiction paternelle, combien elle est recueillie! que son excellent père est tendre! et si l'époux est niais, combien le fils qui soutient le père infirme est noble et pieux! Mais, de grâce, qu'on me raconte ce tableau, et qu'on ne me le fasse pas voir!

Est-ce donc ainsi qu'on voit la nature dans ce pays où elle est si belle, si riche, où les sinuosités du sol sont si douces, où la Saône forme de si heureux détours? Comment le pinceau de ces jeunes peintres est-il si peu flexible?... Qu'ils regardent les ouvrages de MM. Duval,

Langlois, Dejuines....... Oui, me disait un artiste, M. Duval étudia auprès de David, M. Langlois auprès d'Horace Vernet, M. Dejuines auprès de Girodet; mais voulez-vous connaître les modèles des jeunes Lyonnois?..... regardez cette femme de tôle donnant des raisins de cuivre à un Turc de cuir; voilà l'un des modèles proposés à MM. Genod, Richard, Bonnefond, etc. Voyez encore cette promenade dans les fossés d'un château : Que ce sujet est gracieux! Est-il de M. Richard? Non, M. Richard n'a pas autant de dureté; c'est ici la dureté primitive et non dégénérée, c'est la dureté du chef de l'école, c'est la dureté de M. Révoil, enfin, auteur de Charles-Quint, de Bayard, de Jeanne d'Arc, de Marie Stuart, du sire de Godefroi, etc. Heureusement ces jeunes Lyonnais n'ont emprunté là que le contour; mais quel malheur s'ils regardaient long-temps ce chevalier carré dormant sur un lion qui lui sert d'oreiller; ce geôlier qui donne un coup de poing à Marie Stuart; ce serviteur qui, pour lui baiser un bout de la robe, va se meurtrir le visage contre terre; et cet autre qui, pour lui dire adieu, lui lance ses deux mains au visage. Il y a là, je l'avoue, une ordonnance qu'ils ne feront pas mal de remarquer pour en faire leur profit; le moment en effet, est bien choisi pour montrer Marie Stuart entre la mort et ses serviteurs; mais, de grâce, qu'ils s'en tiennent là. Leur chef, sans doute, n'a plus besoin de conseils; il est maître,

et on ne conseille plus les maîtres ; mais le talent de ces élèves n'a pas encore la perfection du chef, il n'est pas arrêté, les modèles pourront leur être utiles ; qu'ils étudient donc la vigueur de M. Horace Vernet, le moelleux de M. Prud'hon, la facilité de M. Duval : ils ont la grâce de l'expression, pourquoi ne se donneraient-ils pas celle de l'exécution ?

XI.

Du genre appelé intérieur. — De MM. Granet et de Forbin.

Le genre qu'on appelle intérieur a le privilége d'être mieux senti de la foule qu'aucun autre. La raison en est simple : il n'y a ici ni la pureté des formes, ni l'idéal des passions, ni l'ordonnance d'une composition à juger ; il n'y a qu'un effet de lumière à saisir, et rien n'est plus simple ni plus intelligible pour l'œil. De même que le cœur du peuple, livré à lui-même, juge parfaitement de l'intérêt du drame, son œil juge aussi de la vérité et de la vivacité d'un coup de lumière. Dans un temps où, ne sachant plus imiter la nature, on court à l'effet, on s'est porté sur le genre appelé *intérieur;* et, comme l'a dit un esprit vaste et piquant tout à la fois, on a tiré beaucoup de coups de pistolet dans la cave. Après avoir fait partir le jour de tous les points, l'avoir fait reposer de la manière la plus singulière, avoir opéré les contrastes les plus violens et trompé l'œil avec assez de bonheur, on a gâté le genre. C'est ce qui arrive toujours ; les genres ont, comme les partis, leurs enfans perdus, et le beau a comme la vérité les gens qui le corrompent. Cependant, si la médiocrité est si facile

dans la peinture des intérieurs, la perfection, là tout comme ailleurs, exige le plus grand talent.

MM. Granet et de Forbin, nés tous deux sous le ciel de l'heureuse Provence, se rencontrèrent dans l'âge le plus tendre, à l'école de M. Constantin, artiste obscur, mais plein de génie, et auquel l'occasion se présentera bientôt de rendre justice. Quoique différens de naissance et de fortune, ils s'unirent d'une amitié indissoluble; ils coururent à Rome, revinrent à Paris, et s'attachèrent, malgré leurs parens, à l'école de David, continuant de vivre et de travailler en commun. Élevés tous deux dans le pays du beau soleil, ils en saisirent de bonne heure les effets, et ils s'attachèrent à les rendre, au moyen des intérieurs, qui ne sont en quelque sorte qu'un théâtre, pour y faire jouer cette lumière si attrayante à l'œil, qu'elle peut seule fournir un sujet. M. Granet, pourvu d'un esprit fin, observateur et sûr, et d'ailleurs exclusivement voué à son art, dut prendre une direction tout autre que celle de son ami, doué d'une imagination brillante, de goûts variés, qui cultivait à la fois les lettres et la peinture.

M. Granet, uniquement livré à son art, sans être moins spirituel et original dans ses entretiens, qui sont pleins de charme, a recueilli les avantages d'une application exclusive; il est devenu aussi étonnant dans l'exécution que dans l'effet même de ses tableaux. M. de Forbin,

trop distrait, ne s'est distingué ni par le dessin, ni par le pinceau, mais il a excellé par les qualités qui ne dépendaient pas d'un grand exercice, la vivacité et la magie du coloris, et surtout par une vigueur de ton au delà de laquelle l'art ne pourra certainement pas aller.

M. Granet n'a exposé qu'un tableau, mais il suffit pour soutenir sa grande réputation. C'est l'*Église de Saint-Pierre d'Assise*. Le moment du jour est celui de l'après-midi, lorsque le soleil a toute sa chaleur dévorante. Il pénètre par le fond dans cette église obscure, et d'abord éclaire le sanctuaire où plusieurs prêtres officient, se répand ensuite de proche en proche sur des groupes placés à différentes distances ; il erre de cintres en cintres, toujours plus doux et plus ménagé, et arrive enfin jusqu'au devant du tableau, où il éclaire à peine les masses fortes et écrasées d'une architecture souterraine.

Tel est ce tableau, moins piquant sans doute que celui des capucins, et moins fait pour appeler la foule avide des effets frappans, mais plus digne d'attirer les regards des juges éclairés. S'il n'est pas difficile d'éblouir l'œil par un contraste, il l'est beaucoup de le conduire et de l'occuper long-temps dans une vaste surface, de garder un ton dominant, d'être aussi vigoureux et aussi sage de couleur que M. Granet, de distribuer toutes choses avec autant d'art et de suite. Voyez ces bonnes femmes age-

nouillées dans cette église; avec quelle ferveur elles prient! comme elles sont prosternées toutes d'une manière différente et pourtant vraie! et ces mendians, ce peuple si maigre, ces moines si gras; et puis cette austérité dans l'ensemble! N'est-ce pas bien la poétique et majestueuse Italie? Voilà pour la vérité. Mais approchez, et vous jugerez du pinceau. Qu'il est large, spirituel, et rapidement expressif! Semblable à celui des grands maîtres, il n'affecte ni l'aisance ni la légèreté, mais il a une allure franche et assurée.

Des yeux exercés, faisant dans ce chef-d'œuvre la part de l'humanité, reprochaient à l'auteur de ne pas détailler également partout, et trouvaient certains accessoires plus finis que les visages, ce qui est un tort; car il en est d'un tableau comme d'un ouvrage écrit; suivant l'espace on détaille plus ou moins chaque partie, mais il faut qu'elles le soient toutes également. On lui reprochait encore quelques touches semblables et toutes en pointe dans la coiffure des femmes; on pensait que le tableau gagnerait à perdre un pied en hauteur et en largeur, parce que l'œil n'errerait pas si long-temps avant de pénétrer sous cette voûte, qui est son véritable objet, et où il devrait s'enfoncer dès l'entrée. Telles étaient les observations adressées à cet admirable ouvrage, et il s'y mêlait un autre reproche personnel à M. Granet: pourquoi encore ces vieilles dévotes? pourquoi M. Granet, qui sait accor-

der si bien une scène dramatique avec le sombre effet d'un caveau, n'a-t-il pas usé de tout son talent ? pourquoi laisse-t-il oisive cette partie de lui-même ?...

M. de Forbin ne me reprochera pas ces longs détails sur son ami ; arrivons cependant à lui. Que d'ouvrages divers, que de tons différens et tous également vigoureux ! Ici, la très-sainte inquisition prêche un malheureux avant de le plonger dans un caveau ; là, dans une grotte qui s'ouvre sur la mer, et du sein de laquelle on aperçoit un soleil chaud et brillant, une reine découvre le corps sanglant d'un chevalier. Ailleurs, un spectale merveilleux se montre : sous un portique élégant et délié, on aperçoit Gonzalve de Cordoue qui fait abaisser l'étendard de Mahomet devant celui du Christ, et oblige le sultan lui-même à s'agenouiller. Ces portiques et ces figures se dessinent en masses obscures sur un fond brillant de mille clartés ; la lune perçant les flancs d'un nuage doux et moelleux, éclaire une superbe fontaine qui jette dans tous les sens des eaux étincelantes ; un palmier se dessine à peine à travers cette vapeur argentée ; et, vers l'horizon, le palais de Grenade, dévoré par les flammes, jette au milieu de ces clartés nocturnes des teintes ardentes qui se marient entre elles de la manière la plus douce et la plus harmonieuse. Jamais la féerie n'imagina plus de merveilles, et cette lumière des intérieurs, jamais on ne la fit errer sur des objets

Cénobite.

plus magnifiques; jamais on ne la fit mieux contraster avec elle-même, et par de plus fortes couleurs.

Les tableaux de M. de Forbin ne doivent pas être vus de près; il faut se placer à un point où l'on ne jouisse que de sa belle imagination. Pour la force et l'éclat du coloris il est sans égal, de même que Granet pour la sûreté des tons et de la touche, et le développement des lignes.

Si on me donne à choisir entre tous les tableaux de M. de Forbin, ces portiques si élégans, ces fonds si riches, ce ciel, ces eaux, cet incendie, saisiront davantage mon imagination; mais j'ai quelquefois des scrupules classiques, et, en conscience, je préférerais peut-être ces autres petits intérieurs si sagement éclairés, et où l'on trouve, avec de meilleures silhouettes dans les figures, autant de vigueur que de finesse dans le ton. Quoi qu'il en soit, je prends du plaisir partout où j'en trouve : j'aime tout le talent de M. de Forbin, comme j'aime le sien à côté de celui de Granet, qui, sans frapper par l'éminence d'une qualité exclusive, les réunit toutes avec une égale supériorité.

Après les ouvrages de ces messieurs, on verra avec plaisir ceux de MM. Leblanc et Renoux, qui ne sont pas indignes de figurer à côté des premiers.

On trouvera ici une lithographie représentant l'un des intérieurs de M. de Forbin.

XXII.

Paysage.

De toutes les imitations de la nature le paysage est celle qui me touche davantage, parce qu'elle me procure le plus d'illusions. Dans l'histoire ou le genre, il faut l'idéal des mœurs, des expressions, du dessin; et il est difficile que dans l'une au moins de ces choses le conventionnel ne prenne la place de l'idéal. Aussi, rarement touché par la peinture historique, je suis toujours charmé en présence d'un paysage, si la perspective est bien observée, les plans bien distincts, la lumière heureusement répandue. Mon œil s'enferme alors dans le cadre, oublie les dimensions, et croit errer en une belle campagne; le charme est là dans l'illusion qui ne peut être nulle part aussi grande. Et qu'on n'en juge pas sur les paysages de Claude Lorrain ou ceux du Poussin, d'ailleurs si beaux, mais obscurcis par les années, et pleins d'une nature conventionnelle; il faudrait voir ces superbes sites des Apennins rendus avec une surprenante vérité par Joseph Vernet; on plonge à travers une immense étendue, on erre au pied des plus magnifiques sommets, on respire un air abondant, on contemple une lumière

Vue du Cours de l'Isere.

douce et chaude, bien autrement brillante que celle de Claude Lorrain ; car, encore une fois, il ne faut pas juger tout Vernet par ses ports.

De même que les pages de Paul et Virginie me semblent plus vraies que les plus belles tragédies, je trouve dans tel paysage plus de vérité que dans les plus beaux tableaux d'histoire. Aussi Vernet et Bernardin de Saint-Pierre se rangent-ils souvent ensemble dans ma pensée; j'aime à me souvenir que Vernet devina Bernardin de Saint-Pierre, et sut reconnaître en lui cette nature qui lui était si familière et si chère. Ce fut Vernet en effet qui sauva des flammes le chef-d'œuvre de Paul et Virginie, en consolant Bernardin de Saint-Pierre un jour où la lecture de son délicieux poëme avait endormi Thomas, Buffon et les époux Necker.

De tous les genres il n'en est aucun où l'artiste ait moins à composer que dans le paysage. Partout les lignes de l'horizon, les effets de nuages, les moindres touffes de bois fournissent, à chaque instant du jour, des accidens de perspective et de lumière suffisamment pittoresques. Que lorsqu'il s'agit de représenter les actions humaines, on choisisse ces actions, on groupe les personnages, c'est indispensable; mais dans le paysage, ajouter à la nature, c'est créer des accidens, car le paysage n'est qu'accident de terrain; et il est prouvé que la nature est plus difficile à égaler dans ses compositions régulières

que dans celles qui sont irrégulières. En effet, qui a jamais su imiter des ruines? Qu'on préfère sans doute un site de la Suisse riche et pittoresque à des landes plates et stériles, bien ! mais qu'on imite et qu'on ne compose pas cette Suisse.

Le Poussin, tout plein encore des belles lignes de l'horizon romain, composa ce qu'on appelle le paysage historique, avec cette grande et sévère imagination qu'on lui connaît. Mais les plus beaux agencemens de l'art sont encore inférieurs aux moindres scènes des Alpes; et les paysages du Poussin, fort beaux comme théâtres d'une action historique, comme fond d'un tableau, n'ont rien de la grande nature, et n'en rendent pas le fier et sauvage caractère. Ce genre du paysage historique s'est perpétué parmi nous, et nous avons plusieurs maîtres qui le cultivent spécialement. M. Bertin, dans un beau paysage (n°. 93), qui semble composé s'il ne l'est pas, nous a donné un morceau de ce genre. On retrouve là de belles croupes dans les montagnes, des nuages légèrement jetés, des fabriques antiques, des touffes de feuillage bien arrondies, un ton doux et harmonieux, un pinceau facile et expressif. Sur le devant, quelques Romains dessinés avec le meilleur goût, portent des couronnes au tombeau d'Atticus. Tout cela est fort beau, fort classique si l'on veut; mais ce ton est un peu froid, et ces masses si régulières m'ont bien l'air d'avoir été sciemment arrangées. Que

dans les êtres organisés on soit fidèle à l'harmnie des lignes, bien! puisqu'un corps organisé est un ensemble harmonique de parties tendant à un but; mais dans les gisemens du terrain, la beauté de la nature est dans la bizarrerie et la confusion. Alors elle n'élève pas des coteaux doucement inclinés; elle brise des rochers, pousse des pointes inattendues, rompt toute symétrie, jette une branche nue et dépouillée au milieu des feuillages les plus abondans et les plus riches, mêle les formes pyramidales aux formes sphériques, confond toutes les lignes et toutes les couleurs, étend au-dessus de cette abondance sauvage un ciel vaste et lumineux, et donne ainsi à ses désordres le charme et la magnificence.

M. Watelet, sans contredit l'imitateur le plus vrai de la nature, éloigne bien ses horizons, sait embrasser une vaste perspective, en développe les détails avec une touche légère et facile; mais sa couleur est froidement harmonieuse; cependant, me dira-t-on, ce paysage au soleil couchant sous le n°. 1341, est-il froid? non car le pourpre et l'orangé n'y manquent pas; je vois bien que le peintre avait le projet d'être chaud, mais il est lourd.

Il est une chose qu'il faut dire à ceux qui peignent le ciel du midi sous le ciel du nord: ils ont visité l'Italie, car ils ne se permettraient pas de peindre sans avoir parcouru cette terre fameuse, pas plus qu'on ne se permet d'écrire

sans avoir lu les classiques ; mais qu'est-ce que d'avoir vu un ciel chaud et harmonieux ? c'est être allé au Havre ou à Calais pour connaître la mer. Il faut que l'œil contracte une habitude, il faut être né sous un ciel, y avoir vécu pour en conserver la couleur. Aussi tous les peintres du nord qui n'ont vu cette nature du midi que passagèrement, sont ou froids ou chauds jusqu'à l'exagération.

Le dirais-je à M. Watelet ? et il a fait un chef-d'œuvre, mais ce chef-d'œuvre a quelques pouces, et il aimerait mieux que ce fût l'un de ses tableaux de trois pieds. C'est un petit paysage représentant le cours de l'Isère, qui est froid de ton, mais parfait sous le raport de la perspective, de l'effet, du goût et du pinceau. Ces belles montagnes couvertes de nuages qui s'y pressent et refluent vers les sommets en masses abondantes, ces légères ondulations de terrain, ces sinuosités du fleuve, ces sommets de Grenoble, ces masses de feuillage si variées, et cet ensemble si vrai quoique froid de ton, composent à mes yeux un admirable ouvrage. En un instant les dimensions disparoissent, ce tableau de quelques pouces devient grand comme nature, et je songe à peine que l'art est plus facile dans ces petites proportions, car dans cet instant le mérite de la difficulté vaincue n'est plus rien à mes yeux.

Je pourrais citer beaucoup d'autres ouvrages encore, et je le dois par justice, quoique j'aie

beaucoup moins de plaisir à me les rappeler. J'ai rencontré d'heureuses imitations du Poussin, mais dont le pinceau est trop mou et trop effacé ; elles appartiennent à M. Valin, et font le plus grand honneur à son talent. L'un de ces paysages représentant les moissons est d'un effet virgilien, et quoique l'idéal en paysage me semble tout simplement du faux, celui-ci, en lui pardonnant quelque chose de fictif, est délicieux par la douceur et la finesse du pinceau, par le goût des figures et une lumière digne de l'Élysée.

Je ne dois pas oublier M. Turpin dont les paysages pleins de détails bien rendus sont cependant si lâches de touche et de ton, qu'ils semblent lavés ; dans le nombre on remarquera le chasseur de l'Apennin : on ne peut mieux exprimer les détails et surtout le feuillé des arbres, mais malheureusement la couleur ne soutient pas ici le caractère du site. Franchement, que M. Turpin laisse là les Alpes, qu'il finisse avec soin de jolies figures d'idylles, qu'il les place dans des paysages rians et brillans, qu'il en adoucisse les contours tant qu'il lui plaira, et si on lui reproche un peu de fadeur, il en accusera le genre ; mais en vérité, dans l'ouvrage dont il s'agit ici, on ne peut partager les torts entre le peintre et le sujet, car cette cascade roulant à grands flots devait être magnifique dans la nature.

Parlerai-je d'une foule d'autres ouvrages,

marines, rochers, cascades, où les objets placés au fond par le dessin reviennent sur le devant par la couleur; où le mélange des tons les plus heurtés, des couleurs les plus crues et les plus vives, forme une cohue d'effets intolérables; de ces glaciers plats, secs, et pourtant assez vrais; de ces couchers du soleil noyés dans l'incarnat, et où le peintre a prouvé qu'il savait seulement que le ciel était rouge à la fin du jour? Je n'en finirais pas; je ne veux affliger personne, et surtout inutilement pour l'art. Arrêtons-nous sur ces charmans voyageurs de M. Swebach; on n'est ni plus spirituel ni plus sec de touche, ni plus léger ni plus gris dans les fonds. Que le pinceau de M. Swebach devienne plus moelleux, ses fonds moins gris, et personne ne sera au-dessus de lui dans le genre qu'il a choisi; car personne n'anime de tant de vivacité des figures aussi variées. Je n'oublierai pas les marines de M. Rebell; les yeux sur ses tableaux, je trouve son pinceau dur comme les traits du burin; à deux pas, tout disparait dans un clair-obscur doux et lumineux, et je suis frappé d'un effet imposant. Malheureusement ses marines sont des grisailles.

Dans une salle reculée, sous un jour peu favorable, dans un cadre écrasé, et sous le n°. 1128, est un paysage que le catalogue attribue à M. Ronmy. Ce petit ouvrage peu remarqué ne laisse rien à désirer. Je n'ai rien vu du même

genre au Salon, ce qui me fait croire que l'auteur, qui a cependant exposé plusieurs ouvrages, n'a pas eu deux rencontres pareilles. C'est une vue prise à Tivoli. Un pont entre deux montagnes est couvert de quelques passans ; Ces montagnes vont en s'abaissant vers un fonds lumineux et profond. Vapeur, lumière, nuages légers, couleur douce et chaude, touche nette, facile et vraie, tout se retrouve dans ce charmant ouvrage. Je l'avais vu peu remarqué jusqu'ici, lorsque j'ai rencontré deux jeunes gens dont l'œil était animé, et dont le geste prompt et significatif parcourait tous les contours du petit tableau. Ils paraissaient transportés d'aise. Ainsi, me suis-je dit, le bien ne passe jamais inconnu, et à travers la foule stupide il obtient quelques regards des élus.

Ce bien, en effet, n'obtient souvent qu'une justice fort lente ; j'en ai sous mes yeux le plus triste exemple. Il est un vieillard inconnu tout bouillant encore de génie, mais accablé par les ans et les soucis de la vie ; l'heure est avancée, et il faut se hâter de lui rendre quelques hommages. Sous le n.° 257, se trouve un paysage assez bien éclairé, d'un ton chaud, d'un pinceau lourd et appesanti par l'âge, et représentant un site magnifique, le château de la Barben. Ce paysage est de M. Constantin, d'Aix en Provence. Ce vieillard, dont je maltraite ainsi l'ouvrage, est pourtant l'un des plus beaux génies que la fin du dernier siècle ait enfanté.

Un jaloux qui l'écarta de la peinture et le rejeta dans le dessin, a été cause que son œil n'a jamais discerné que les dégradations de la lumière et de l'ombre, que la couleur lui échappe, que sa main n'a jamais su qu'appuyer la plume sur un vaste papier, et y répandre des teintes plates. Mais avec ces traits de plume et ces teintes plates, il a composé d'amirables effets; et cette nature incorrecte et abondante dont j'ai parlé plus haut, aucun ne l'a rendue avec ses inépuisables accidens, ni saisie dans plus de poses différentes, si on peut dire : il n'a pas groupé le corps humain avec moins de variété; et avec des traits à peine sensibles, il a jeté rapidement mille sujets dont la pensée n'est qu'indiquée dans ses nombreuses études. Un jour en les retrouvant, le connaisseur y reverra avec émotion la trace d'un génie qui a tissu sa soie dans l'ombre; et ceux qui l'ont vu simple, modeste, naïf, abandonné par la gloire et la fortune, soutenu par le seul amour du beau et l'affection de ses deux élèves MM. de Forbin et Granet, ceux-là sont convaincus, en le quittant, qu'il eût été l'un des plus grands artistes connus. Respect au génie malheureux, qu'il ait ou non porté ses fruits; et puisse cette justice sans doute inutile que je rends à un vieillard ignoré, lui procurer quelque soulagement, si mes lignes arrivent jusqu'à lui !

XII.

Sculpture.

Notre infériorité par rapport aux anciens est si avouée en sculpture, qu'on sait gré à nos sculpteurs de tout ce qu'ils font, comme s'ils surpassaient toujours les espérances qu'on a conçues; mais aussi produiraient-ils les plus beaux ouvrages, on ne leur accorderait jamais le rang qu'ils méritent d'occuper. On est si habitué en effet à les supposer au-dessous des anciens, qu'on ne peut pas croire qu'ils s'élèvent jamais à des chefs-d'œuvre. Je n'examinerai pas jusqu'à quel point une telle infériorité est constatée, j'affirmerai seulement que l'exposition actuelle a satisfait tous les vœux, et a offert des morceaux du plus grand mérite. La sculpture en effet semble en ce moment prendre une route nouvelle, et vouloir s'élever de la beauté du style et des formes, à celle de l'expression qu'elle a peut-être trop long-temps négligée. Le choix des sujets, la manière dont ils sont traités prouve un progrès véritable à cet égard; mais si un mouvement est désirable, rien n'est plus redoutable aussi qu'un mouvement mal dirigé : je présenterai donc quelques considérations sur les sujets propres à la sculpture; heureux si

je puis amener nos jeunes artistes à quelques réflexions utiles.

Les moyens que l'homme a reçus de percevoir les objets sont bornés; il ne peut saisir à la fois qu'une partie des choses; et ce n'est que peu à peu, par trait de temps, et quand il a reçu un courage persévérant, qu'il finit par acquérir des connaissances assez étendues par rapport à lui, mais très-bornées par rapport à l'ensemble de l'univers. C'est parce qu'il saisit peu à la fois, que l'homme divise et sous-divise toutes choses, détache des chaînes de vérités qu'il appelle sciences, et sépare même ses sensations pour composer des arts différens. Ainsi, quoique la nature se manifeste à la fois par l'ouïe et par les yeux, il isole ces diverses sensations, et compose de chacune des arts distincts. Alors, tout entier à une seule expression, il la saisit, et en jouit mieux, et l'apprécie plus justement.

Ainsi, dans les arts du dessin, il a divisé la sculpture de la peinture, et il en a composé un art qui a pour objet de rendre en corps solides, les formes pures privées de la couleur. C'est une espèce d'abstraction qui borne notre vue à la seule contemplation des formes, et nous les fait mieux sentir en nous bornant à elles.

C'est pourquoi la statue ou le groupe statuaire sont isolés. Un sujet entier rendu en sculpture serait d'une solidité et d'un volume fatigant pour l'œil. On ne pourrait pas le parcourir comme on

parcourt une seule figure ; et comme ce ne sont pas les grands ensembles que la sculpture a pour objet de rendre, mais les formes, une seule figure les faisant toujours mieux valoir, l'isolement est une convenance de la sculpture passée en loi. L'aspect des formes changeant selon le point d'où on les regarde, une statue est d'autant meilleure qu'elle offre plus de points de vue. Ainsi une figure debout ou assise est toujours d'un meilleur effet qu'une figure couchée, qui change peu d'aspect de quelque point qu'on la considère.

L'expression étant sensible surtout par les saillies musculaires du visage, doit être l'un des grands mérites de la sculpture. Pour motiver cette expression il faut une action, la sculpture s'est essayée à en trouver, et comme l'action est difficile dans l'isolement, elle a tenté quelquefois de grouper deux personnages ; mais elle a rarement réussi, parce que le choc des formes est toujours désagréable, et qu'il ne faut pas plus accumuler les solides en sculpture que les couleurs en peinture.

Les formes étant le principal objet de la sculpture, le choix des corps est déterminé ; ainsi un athlète aux muscles profondément expressifs lui convient ; une femme aux contours enchanteurs lui convient encore. Un faible enfant aux membres potelés lui offre même de gracieux solides à reproduire ; mais un jeune garçon qui n'a plus l'agréable embonpoint de l'enfance ni la force

caractérisée de la jeunesse, une jeune fille dont les charmes ne sont point développés sont des sujets peu favorables à la sculpture; parce qu'ils manquent de ce qu'elle sait rendre, les formes.

Enfin comme la sculpture n'a presque toujours qu'une figure à montrer, ou tout au plus deux, il faut qu'elle la montre bien et en entier. Présenter une statue qui ait la tête tellement relevée qu'on ne puisse la voir, c'est manquer aux convenances de l'art. La peinture le pourrait plutôt, parce qu'elle se rachète par mille autres avantages, et que lorsqu'elle ne fait pas une chose, elle en fait une autre; mais quand on n'a qu'un visage à offrir, le cacher c'est refuser aux yeux le nécessaire.

Pour ceux qui ont vu les ouvrages actuellement exposés et les ont observés avec attention, ces réflexions quoique générales doivent avoir déjà un sens direct et applicable. Ainsi plusieurs de nos sculpteurs, dans le choix de sujets assez nouveaux, ont manqué à plusieurs des convenances que je viens d'indiquer.

Ainsi au lieu de présenter Vénus debout comme on le fait toujours, un de nos sculpteurs l'a montrée mettant un genou en terre pour embrasser l'amour. Sans doute il y a des mérites de plus d'un genre dans ce marbre, mais ces solides face à face sont d'un effet lourd et choquant; il y a gêne et embarras; l'œil ne circule pas facilement.

D'autres ont tellement dirigé les têtes de leurs statues vers le ciel, qu'on n'aperçoit pas les visages. M. Allier, jeune sculpteur du plus grand mérite, auquel nous devons l'un des plâtres les plus originaux de cette exposition, le marin expirant, M. Allier a commis cette faute; nous reviendrons bientôt sur le bel ouvrage de ce jeune homme. L'auteur d'Ajax foudroyé a péché plus gravement qu'aucun autre. Son Ajax furieux s'adresse à Jupiter, mais il faut être Jupiter pour le voir, car pour nous, pauvres mortels qui n'habitons pas le ciel, il est impossible de discerner les traits du blasphémateur.

Enfin quant au choix des âges, deux ou trois de nos sculpteurs se sont trompés encore en nous offrant de jeunes filles ou de jeunes garçons qui ne sont ni dans l'enfance, ni dans l'âge où les formes sont développées, mais dans cet état où tout est indécis, parce que la nature en travail n'a encore rien développé. On a beau prodiguer la grâce et la finesse des contours dans des sujets pareils, ils sont toujours insignifians, car il n'y a de significatif en sculpture que les formes.

Je passe de ces réflexions générales à l'examen détaillé de quelques ouvrages. Le premier qui s'offre naturellement est le Cadmus de M. Dupaty. Cadmus rencontre le serpent de la fontaine de Dircé; un javelot à la main, il s'avance audacieusement, appuie un pied sur l'un des mille anneaux du reptile, et tandis que l'animal fu-

rieux lève une tête menaçante, il lui oppose son bras revêtu d'une peau de lion, et de l'autre brandit le javelot dont il va le percer.

Ce beau groupe est plein de mouvement et d'effet; Cadmus surtout a beaucoup d'élan. Entre ses deux bras dont l'un est rejeté en arrière pour lancer le javelot, et l'autre placé en avant pour s'opposer à la fureur du monstre, entre ces deux bras, un beau torse se développe et se meut parfaitement sur la partie inférieure du corps; et tandis qu'il se reporte en arrière pour prendre du champ, les deux jambes s'élancent avec force; l'une donne l'impulsion, l'autre appuie un pied vigoureux sur les nœuds du serpent : ce pied se replie avec une expression énergique et s'enfonce dans les flancs de l'animal, qui cèdent à cette pression violente; Cadmus jette un regard fixe sur le serpent, celui-ci se relève avec fureur et s'élance à la hauteur du héros. Les deux têtes ennemies sont en présence; d'une part on voit le noble front de l'homme; de l'autre, une tête plate et féroce qui, s'entrouvrant à demi, laisse apercevoir deux rangées de dents aiguës; mais ce beau front va être vengé par le javelot terrible qui arrive dans le moment dirigé par une main forte et assurée. Sans doute ce trait frappera le hideux reptile.....

J'ai besoin de le croire. Cependant, je l'avoue, je n'y crois pas assez. Après les justes éloges donnés à cet important ouvrage, que son mérite et la

réputation de l'auteur recommandent également, je me permettrai quelques critiques. Je viens d'énoncer la première : il me semble difficile d'opposer un homme à un serpent de manière à satisfaire l'œil. Cet animal dont le volume est en longueur, cet animal si mobile semble ne pouvoir être atteint nulle part, et on ne sait pas où son adversaire pourra le frapper. Il faut pour la satisfaction de l'œil qu'on voie en quelque sorte arriver le coup. Lorsque Thésée frappe d'une courte massue la tête du minotaure, on voit déjà la massue sur son large front, mais, je l'avoue, le coup de Cadmus me semble incertain. Je ne sais s'il saisira son fugitif ennemi, la vue n'est pas rassurée; et si l'on songe de plus que le javelot n'est pas encore ramené dans la direction du serpent, ce qui, je l'avoue, n'était peut-être pas possible, on sentira mieux l'incertitude que je reproche ici. En un mot l'homme et le serpent me semblent deux volumes difficiles à opposer l'un à l'autre ; je ne vois pas un corps énergique s'élançant contre un corps large et vaste ; je ne vois pas la force luttant contre la masse ; je vois une impulsion qui sera peut-être inutile contre un ennemi, dangereux sans doute, mais trop mobile et trop difficile à saisir. Qu'on songe qu'il s'agit ici de l'œil, et que l'œil a sa croyance. La différence même des formes, dira-t-on, est un motif pour les opposer, parce qu'elle amène des variétés. C'est pourtant tout le contraire qui est arrivé ici, et j'aime mieux

le reprocher au sujet qu'à l'artiste. Les replis du serpent, la jambe de Cadmus, les flots de la draperie qui suivent en s'agitant, les mouvemens du corps, tout cela produit une espèce de papillotage pénible. Ce sont autant de petits volumes découpés, entrelacés d'une manière qui est peu agréable à la vue, qui aime la variété, les contrastes, mais point la confusion. Enfin le dernier reproche que j'adresserai à cet ouvrage ne sera pas dirigé contre M. Dupaty, mais contre le bloc qu'il a employé. Il a été obligé d'enfermer sa figure le plus convenablement possible dans un marbre qui n'avait pas assez de profondeur, et il en est résulté un bas-relief plutôt qu'un groupe statuaire. Il n'y a là en effet que deux points de vue, c'est-à-dire les deux faces du plan unique sur lequel se trouve dessiné le Cadmus. Quoi qu'il en soit, malgré l'incertitude de l'événement, malgré le papillotage des formes et la disposition du groupe sur un seul plan, ce marbre est plein d'action et d'énergie, et il ne peut qu'ajouter à la juste réputation de l'auteur.

Un jeune homme, M. Ramey, a mis Thésée en lutte avec le Minotaure ; il y a là de vastes développemens de formes, mais les solides y sont un peu trop prodigués. La tête de Thésée manque de noblesse ; son genou enfonce bien la poitrine du Minotaure, il en replie la tête avec vigueur et la massue prête à le frapper est déjà sur son front. Ce morceau remarquable par l'audace

d'un jeune talent donne les plus grandes espérances.

M. Cortot n'a encore exposé qu'une sainte Catherine pleine de noblesse et d'élévation ; M. Mansion a donné un saint Jean évangéliste, dont la tête est bien inspirée, mais dont les draperies sont lourdes; M. Cartellier une Minerve d'un beau caractère mais un peu roide et chargée de draperies perpendiculaires.

M. Allier, jeune sculpteur plein de zèle et de talent, a donné un marin expirant qui est le morceau le plus original de l'exposition. Le jeune marin, quoiqu'il ne soit pas encore à l'âge où les formes sont développées, convenait assez à la sculpture qui, à défaut de la force musculaire avait à rendre ici la contraction de la douleur. Le jeune homme appuyé sur une hache et se retenant à un mât se laisse tomber en arrière ; sa défaillance est sincère, il tombe, et sa tête supérieurement jetée n'a qu'un tort, celui de nous dérober son visage. Mais ce morceau est plein d'expression et d'originalité ; les convulsions de la douleur sont supérieurement rendues, les chairs palpitent, et les formes ne sont pas sans noblesse, quoiqu'elles ne soient pas sensiblement imitées des Grecs.

M. Pradier a donné un fils de Niobé, morceau très-remarquable. Mais ce malheureux enfant s'efforçant d'arracher le trait qui vient de s'enfoncer dans son dos, est présenté dans une situation pénible et trop douloureuse qui

ne serait pas supportable si elle était vraie. M. Legendre-Héral a présenté une Eurydice blessée par un serpent. Elle semble moulée sur la nature, mais elle est à mon avis dans une position peu agréable, et offre une expression maniérée.

Il m'est doux de terminer cet examen et cet écrit par la mention d'un chef-d'œuvre qui, s'il avait été trouvé à quelques pieds sous terre, serait déjà reproduit en bronze dans tous les muséums et les cabinets de l'Europe. M. Guillois, à qui je souhaiterais vingt ans parce qu'il nous promettrait un bel avenir, a représenté un enfant donnant à manger à un serpent familier. J'avoue que j'aime peu ces sujets de l'innocence pleurant un serpent, d'une jeune fille réchauffant un lézard; sujets qu'on nomme de jolis motifs. Je n'estime que l'exécution, car la sculpture est la sculpture, et ne doit pas être un recueil de traits d'esprit. Mais cet enfant a bien un autre mérite que celui du motif : accoudé sur la terre, retournant sa jolie tête, et repliant son bras pour donner à manger au serpent, il a une grâce infinie et une tournure enchanteresse. La figure est charmante; un doux sourire exprime son innocente joie; rien n'est grimacé, tout est naturel dans ce marbre délicieux. Quoique couché, ce petit corps offre de tous côtés l'aspect le plus agréable; et de quelque point qu'on le considère, on devine l'action; on contemple les formes les plus déli-

cates et les plus gracieuses. Je ne fais qu'un reproche à ce charmant ouvrage, c'est la grosseur de la tête, qui, vue par derrière, semble écraser les faibles épaules qui la portent. Je sais tout ce qu'on peut dire sur la grosseur de la tête des enfans; mais encore une fois il faut ménager l'œil, et ne pas le blesser avec une prétendue vérité qu'on ne défend si bien que lorsqu'elle est inutile à rendre. M. Guillois a lutté très-long-temps contre des obstacles de tout genre. Condamné à des travaux indignes de son talent, il n'a que très-tard façonné un marbre, et c'est en cheveux blancs qu'il lui a été permis de commencer sa carrière. Qu'il se console! cet ouvrage ne sera pas le dernier; et le fût-il, c'est quelque chose qu'un bel ouvrage quoique seul. On tient compte au talent de tout ce qu'il aurait pu faire. La possibilité dans les arts est comme l'intention en morale. Combien n'admirons-nous pas Drouais pour tout ce qu'il n'a pas fait! combien de chefs-d'œuvre nous fait supposer le chef-d'œuvre de la *Cananéenne!* Mais que M. Guillois continue; sous sa tête blanchie se cache encore une imagination pleine de vie, de grâce et de fraîcheur.

FIN.

Contraste insuffisant

NF Z 43-120-14

www.ingramcontent.com/pod-product-compliance
Lightning Source LLC
Chambersburg PA
CBHW071542220526
45469CB00003B/895